張恩台 編著

古塔瑰寶

無上玄機的魅力古塔

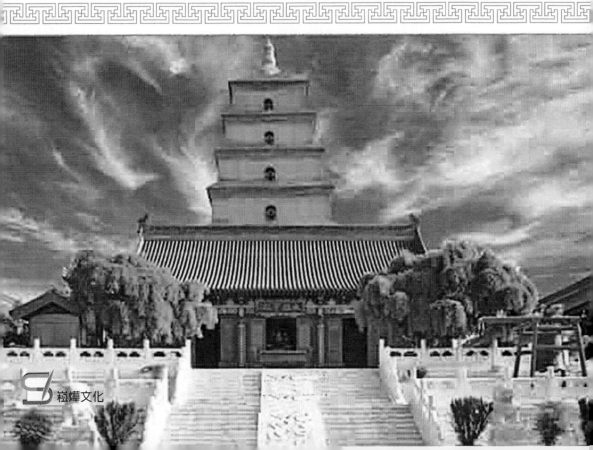

崧燁文化

目錄

序言

文化是民族的血脈，是人民的精神家園。

文化是立國之根，最終體現在文化的發展繁榮。博大精深的中華優秀傳統文化是我們在世界文化激盪中站穩腳跟的根基。中華文化源遠流長，積澱著中華民族最深層的精神追求，代表著中華民族獨特的精神標識，為中華民族生生不息、發展壯大提供了豐厚滋養。我們要認識中華文化的獨特創造、價值理念、鮮明特色，增強文化自信和價值自信。

面對世界各國形形色色的文化現象，面對各種眼花繚亂的現代傳媒，要堅持文化自信，古為今用、洋為中用、推陳出新，有鑑別地加以對待，有揚棄地予以繼承，傳承和昇華中華優秀傳統文化，增強國家文化軟實力。

浩浩歷史長河，熊熊文明薪火，中華文化源遠流長，滾滾黃河、滔滔長江，是最直接源頭，這兩大文化浪濤經過千百年沖刷洗禮和不斷交流、融合以及沉澱，最終形成了求同存異、兼收並蓄的輝煌燦爛的中華文明，也是世界上唯一綿延不絕而從沒中斷的古老文化，並始終充滿了生機與活力。

中華文化曾是東方文化搖籃，也是推動世界文明不斷前行的動力之一。早在五百年前，中華文化的四大發明催生了歐洲文藝復興運動和地理大發現。中國四大發明先後傳到西方，對於促進西方工業社會發展和形成，曾造成了重要作用。

中華文化的力量，已經深深熔鑄到我們的生命力、創造力和凝聚力中，是我們民族的基因。中華民族的精神，也已深深植根於綿延數千年的優秀文化傳統之中，是我們的精神家園。

總之，中華文化博大精深，是中華各族人民五千年來創造、傳承下來的物質文明和精神文明的總和，其內容包羅萬象，浩若星漢，具有很強文化縱深，蘊含豐富寶藏。我們要實現中華文化偉大復興，首先要站在傳統文化前沿，薪火相傳，一脈相承，弘揚和發展五千年來優秀的、光明的、先進的、科學的、文明的和自豪的文化現象，融合古今中外一切文化精華，構建具有

中華文化特色的現代民族文化，向世界和未來展示中華民族的文化力量、文化價值、文化形態與文化風采。

為此，在有關專家指導下，我們收集整理了大量古今資料和最新研究成果，特別編撰了本套大型書系。主要包括獨具特色的語言文字、浩如煙海的文化典籍、名揚世界的科技工藝、異彩紛呈的文學藝術、充滿智慧的中國哲學、完備而深刻的倫理道德、古風古韻的建築遺存、深具內涵的自然名勝、悠久傳承的歷史文明，還有各具特色又相互交融的地域文化和民族文化等，充分顯示了中華民族厚重文化底蘊和強大民族凝聚力，具有極強系統性、廣博性和規模性。

本套書系的特點是全景展現，縱橫捭闔，內容採取講故事的方式進行敘述，語言通俗，明白曉暢，圖文並茂，形象直觀，古風古韻，格調高雅，具有很強的可讀性、欣賞性、知識性和延伸性，能夠讓廣大讀者全面觸摸和感受中華文化的豐富內涵。

<div align="right">肖東發</div>

七級浮屠　大雁塔

　　大雁塔是古都西安的象徵，位於陝西省西安市南郊慈恩寺內，距今已有一千三百多年的歷史。大雁塔全稱「慈恩寺大雁塔」，始建於公元六五二年，原稱慈恩寺浮屠。

　　浮屠在《佛學大辭典》中的解釋是浮圖，休屠，這些都是佛陀的異譯。佛教是由佛創立的，古人因稱佛教徒為浮屠，佛教為浮屠道。後來佛塔也稱為浮屠。

　　大雁塔是中國仿木構樓閣式磚塔的佼佼者，更以「唐僧取經」的故事馳名中外。塔上陳列有佛舍利子、佛足石刻、唐僧取經足跡石刻等，其中兩塊珍貴石碑「二聖三絕碑」，具有很高的藝術價值。

▌玄奘奏請唐太宗建大雁塔

　　大雁塔座落在西安市南部的大慈恩寺內，也叫大慈恩寺塔，是中國西安最著名的古塔。西安古稱長安、京兆，是舉世聞名的世界四大文明古都之一，居中國四大古都之首，是中國歷史上建都朝代最多，影響力最大的都城。

　　早在唐代，大雁塔就已經成為中國著名的遊覽勝地，塔內留有大量文人雅士的題記，僅明清時期的題名碑就有兩百多塊。

　　大雁塔也叫大慈恩寺塔，座落在大慈恩寺。提起大雁塔，就不得不說慈恩寺。因為大雁塔的建成及日後的輝煌，是與大慈恩寺密不可分的。

　　大慈恩寺創建於隋代，原名無漏寺。到了大唐貞觀年間，唐太子李治因思念亡母長孫皇后，命人在無漏寺的舊址上造寺建塔，為母親追薦冥福，這就是慈恩寺。

■李治（公元六二八年至六八三年），字為善，唐太宗李世民第九子，母親是長孫皇后。他二十二歲登基，在位三十四年，公元六八三年病逝，終年五十六歲，葬於陝西乾陵。

　　慈恩寺是當時唐朝長安城裡規模最大的寺院，面積約二十七萬平方公尺，共一千八百多間，雄偉壯觀，異常豪華。

　　慈恩寺建成之初，就迎請當時有名的高僧玄奘擔任上座法師，玄奘就在這裡創立了大乘佛教慈恩宗。此後，慈恩寺就成了中國大乘佛教的聖地。

　　公元六五六年，唐高宗御書《大慈恩寺碑記》，從此，寺名由「慈恩寺」改稱為「大慈恩寺」。

　　在唐代，大慈恩寺是長安城內最著名、最宏麗的佛寺，唐三藏玄奘曾在這裡主持寺務，領管佛經譯場，而位於寺內的大雁塔又是玄奘親自督造，所以大慈恩寺在中國佛教史上具有十分突出的地位。

　　在玄奘的帶動下，慈恩寺很快成為中外聞名的佛學研究中心，盛極一時。不但中國國內僧眾前來質疑問難的人絡繹不絕，而且日本、朝鮮、印度和西域各國的僧人來到長安時，也大都慕名住在慈恩寺內。

　　唐代慈恩寺的殿堂樓閣都是用上等的佳木修築而成，壁畫均為閻立本、吳道子、尉遲乙僧等名家所作，特別富麗華美。

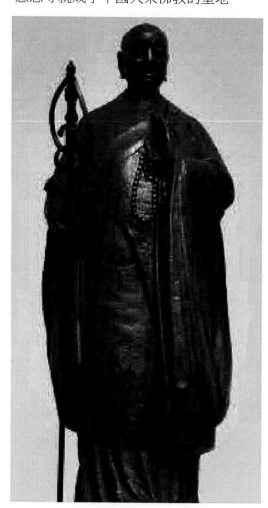

■玄奘（公元六〇二年至六六四年），唐朝時期著名的三藏法師，漢傳佛教史上最偉大的譯經師，也是中國佛教法相唯識宗的創始人。俗姓陳，名禕，是中國著名古典小說《西遊記》中人物唐僧的原型。

■大慈恩寺內的大雄寶殿

　　慈恩寺的碑屋，是放置唐高宗《御書大慈恩寺碑》的房舍，裝飾極為華麗。

　　唐高宗愛好書法，這塊碑是用行書寫成，用飛白筆法所寫的「顯慶元年」四字，更是神妙。

　　慈恩寺在唐代一直受到上至朝廷下至平民的高度重視。唐代末年，由於戰亂，慈恩寺遭到嚴重破壞。自宋代以來，大雁塔曾被幾次修葺，但寺院的規模僅僅侷限於塔下。

　　大雄寶殿內供有三身佛：法身佛、報身佛和應身佛。寶殿的東西兩壁前，塑有十八羅漢及文殊菩薩和普賢菩薩像。大殿後面的法堂東牆有玄奘石刻拓像，兩邊有玄奘的弟子窺基和圓測的石刻拓像。法堂後面就是巍巍大雁塔。

大雁塔建於公元六五二年，因座落在慈恩寺，又稱慈恩寺塔。關於「雁塔」這個名字的由來，歷來有不同的說法。

相傳在玄奘法師西天拜佛求經的路上，有一天，玄奘法師走到大漠，遇上了風沙，迷失了方向。

此時，玄奘法師的糧食和水所剩無幾，眼看就要陷入絕境。面對這種危機，玄奘法師依然淡然盤膝而坐，念經呼法號。

這時，從遠方飛來一隻大雁，在玄奘面前抖翅低鳴，頻頻將脖頸伸向遠方。玄奘法師領會其意，就跟隨這隻大雁走出了荒漠，找到了水源。

玄奘法師對大雁充滿了感激之情。回國後，在修建大慈恩寺的時候，他就將塔命名為「雁塔」。

關於塔名的另一種說法來自古印度迦藍佛，據說他曾穿鑿石山做五層高塔，最下面一層是大雁的形狀，稱為雁塔。玄奘最初設計建造的塔就採用了這種形制，故名「雁塔」。

迦藍佛是指釋迦牟尼最初走出王宮，最先問道的外道仙人，又稱作阿囉拏迦羅摩、阿藍迦藍、阿藍、羅迦藍、伽藍等，意譯是自誕、懈怠的意思。迦藍佛與郁陀羅摩子並稱於世。也是寺院道場的通稱。

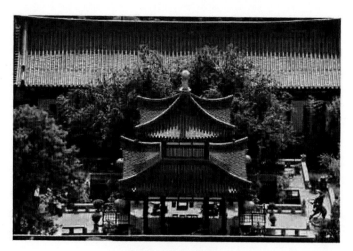
■俯拍大雁塔廣場

還有一種說法和佛祖釋迦牟尼有關，相傳佛祖釋迦牟尼曾化身為一隻鴿子，解救天下蒼生。唐代人習慣崇尚大雁，通常都以大雁泛指鳥類，因此把塔取名為「雁塔」。

釋迦牟尼，原名喬達摩·悉達多，是佛教的創始人。佛教尊稱為佛陀，意思是大徹大悟的人，在中國，釋迦牟尼佛又尊稱為如來佛祖。本是古印度北部迦毗羅衛國的王子，是佛教的開啟者。

關於雁塔之名的來源，還有一種說法是，建塔的地點過去常有大雁落腳，在為塔取名時，正好有大雁飛過，玄奘一指大雁，就給此塔定名為「雁塔」。

當然，不管「雁塔」兩字究竟來自哪裡，雁塔之名是確定了的。

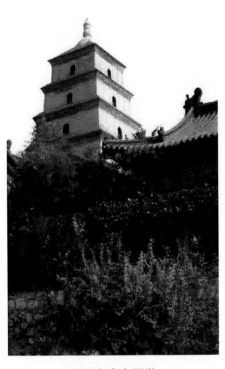

■西安唐大雁塔

說起大雁塔，首先就要提到它的建設者唐代高僧玄奘。如果沒有玄奘，就不會有赫赫有名的大雁塔。

公元六二七年，玄奘與其他僧侶一起結伴上表奏請朝廷，申請赴印度取經。當時，唐王因建國之初，社稷未穩，下詔不許。後來，其他人紛紛退縮，而玄奘不為所動，矢志不改，並且利用出國前的三年時間，在佛經研究、語言梵文及物質精神等方面做了充分的準備。貞觀三年（公元六二九年），玄奘陳表出國，有詔不許，遂偷出邊卡。

公元六二九年，玄奘從長安出發，開始了艱難的西域之旅。他一個人騎著馬沿著絲綢之路，克服了數不清的艱難險阻，經過整整三年的跋涉和兩萬五千公里的艱苦行程，終於到達了佛教聖地天竺。玄奘到達天竺後，在著名的那爛陀寺學習，並拜戒賢長老為師。

　　絲綢之路簡稱「絲路」，最早出現在中國的商朝和秦漢時期。通常所指的絲綢之路是穿越中亞、翻過帕米爾高原、抵達西亞的線路，是中國古代中外交流的國際通道。

　　後來，玄奘又用了五年時間，在天竺佛國尋道，遊遍印度國。當他返回那爛陀寺時，已經位居這座佛教最高學府的主講，地位僅次於恩師戒賢。

　　公元六四二年，在玄奘求法圓滿準備返回大唐時，他接受邀請，參加了古印度規模空前、規格很高的佛教學術盛會。在會上，玄奘法師為論主，其辯才無礙、博學宏論折服了與會者，連續十八天無人能發論辯駁。大乘僧眾稱玄奘法師為「大乘天」，小乘佛教僧眾稱他為「解脫天」，佛教裡的「天」，就是菩薩眾神。

　　為了回到大唐翻譯佛經、弘揚佛法，玄奘說服勸阻自己回國的恩師、道友以及各國國王，於公元六四五年攜經卷六百五十七部、佛像八尊以及大量舍利，載譽回到長安。

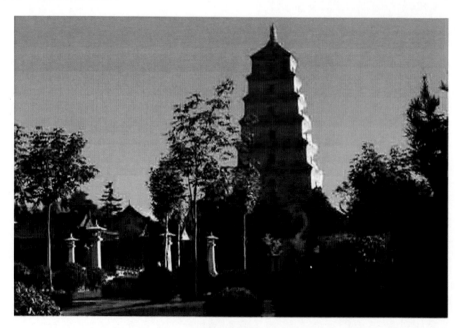

■大雁塔

　　玄奘的壯舉震動了大唐上下，當時，朝廷在慈恩寺舉行了空前盛大的歡迎儀式，出動一千五百多輛軒車，兩百多幅刺繡佛像，五百多幅以金線繡出的經幡，入寺和送行的高僧分坐五百輛寶車，盛況空前。公元六四九年，大慈恩寺落成，玄奘擔任寺院的首任住持，專心致力於佛經翻譯事業。

　　住持，又稱方丈、住職。原來是久住護持佛法的意思，是掌管一個寺院的主僧。禪宗興起後寺院主管僧人稱為住持。中國從唐代開始在寺院設立住持一職。

　　玄奘從印度歸來後，為了保存從印度取回的佛經、佛像和舍利，想向朝廷提出在大慈恩寺建一座石塔。於是，玄奘就上書皇帝，請求在慈恩寺正北門建一座高九十多公尺高的石塔，以供奉和儲藏他從印度帶回來的這些寶物。

　　唐高宗認為，石塔工程過於浩大，短時間內難以完成，不願玄奘為此事辛勞。於是，公元六五二年，在慈恩寺西院，建造了一座仿印度形式的磚塔，這座塔就叫「雁塔」。

　　至於建塔的經費來源，玄奘的本意是透過化緣、信民奉獻等方式自己籌劃，只需朝廷批准即可。然而，出於對玄奘的關心，皇帝特意提出：

　　不願法師辛苦。

　　今已敕大內東宮、掖庭等七宮亡人衣物助法師，足得成辦。

　　由此可見，大雁塔是「民建官助」的。而這個「官助」也僅僅是以「七宮亡人衣物」的相助，官府本身並不支出特別的經費。

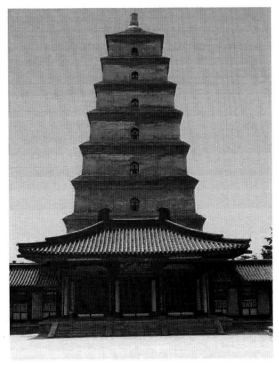

■大慈恩寺後面的大雁塔

大雁塔規模宏大，對於即使繁榮時期的唐朝來說，也是一個不小的工程，這個浩大工程的經費，居然是來自內宮的宮女，這有點令人感到不可思議。

唐太宗時期，雖然也曾讓一部分宮人回家，但皇宮裡的宮人數量仍然很多，常有數萬人。於是，那些生活悽慘而又毫無希望的宮人，便把宗教信仰作為她們重要的精神寄託。

這些可憐的宮人就把改變命運希望，哪怕是「來世」命運的希望，寄託於佛教。因此，在大雁塔及後來的小雁塔修建過程中，很多宮女都把自己多年來辛苦積攢的積蓄布施給大雁塔的修建，還有很多宮女，在死後把遺物獻給了大雁塔。

後來，「雁塔」雖經過武則天更拆重建，名稱卻一直沿用沒有更改。

玄奘大師西去取經載譽回國後，受到了唐太宗敕請，並讓他在弘福寺翻譯佛經。當時的弘福寺集中了各地的博學高僧，組成佛經譯場，由玄奘擔任翻譯主持。一直到大慈恩寺初建落成，玄奘才奉敕來到寺院任首任住持，繼續譯經。

■武則天（公元六二四年至七〇五年），中國歷史上唯一一個正統的女皇帝，也是詩人和政治家，終年八十二歲。她退位後，唐中宗恢復唐朝，改稱「則天大聖皇后」。武則天去世後中宗將她入葬乾陵。

在朝廷的支持下，玄奘主持的譯經院規模空前。這支譯經隊伍以玄奘為首，由右僕射房玄齡和太子左庶子許敬宗，奉敕具體組織，集中了全國一流的佛教精英。

房玄齡是唐代初年著名宰相、傑出的謀臣，大唐貞觀之治的主要締造者之一。房玄齡智慧高超、功勳卓越、地位顯赫。他善用偉才、敏行慎言，可謂一代英才。

由於玄奘精通三藏，深得佛經奧旨，廣博各宗各派，梵文外語功力和學問根底深厚，所以在翻譯過程中，既要忠實原著和源流變化，又要深會其意，糾正歸失，補充疏漏，這項工作進展得頗有成效。

在翻譯工作中，玄奘每天都自立課程進度，且用硃筆細心標註翻譯進展記號，他一個人就譯出經文一千三百多卷。

公元六六四年，操勞一生的玄奘法師因病在玉華寺圓寂。他的靈柩被運回長安，供奉在大慈恩寺，最後安葬於長安城東白鹿原上。

這位傳奇式的人物被尊稱為三藏法師，他不畏艱難前往西天取經的故事，自唐代以來廣為流傳。明代小說家吳承恩在三藏法師取經故事的基礎上完成巨著《西遊記》，成為中國四大古典小說之一。

【閱讀連結】

關於大雁塔名稱的由來還有一個古老的傳說。按照印度佛教的傳說，當初的小乘佛教是不忌葷腥的。

相傳很久以前，古印度有一個摩揭陀國。有個寺院的和尚信奉小乘佛教。可是，好長一段時間和尚們沒有肉吃。一天，空中飛來一群大雁。

有位和尚半開玩笑地說：「今天大家都沒有東西吃了，菩薩應該知道我們肚子餓呀！」話音剛落，只見一隻大雁墜死在和尚的面前。和尚驚喜交加，寺內眾僧都認為這是如來佛在教化他們，於是就在雁落之處，以隆重的儀式葬雁建塔，將塔取名為雁塔。

▌七層寶塔與佛祖舍利

大雁塔建塔時，作為慈恩寺主持，高僧玄奘曾經親自設計、指導和督導施工，他還親自擔運磚石建塔。

兩年後，一座高五層的土心磚塔建成了，這就是最早的大雁塔。

　　大雁塔底層南門兩側，鑲嵌著唐代著名書法家褚遂良書寫的兩塊石碑，一塊是《大唐三藏聖教序》，另一塊是唐高宗撰寫的《述三藏聖教序記》。石碑側蔓草花紋，圖案優美，造型生動。

　　■褚遂良（公元五九六年至六五八年），字登善，唐朝政治家、書法家。漢族，浙江杭州人，他博學多才，初學虞世南，後取法王羲之，精通文史，與歐陽詢、虞世南、薛稷並稱「初唐四大家」，隋末時跟隨薛舉為通事舍人，後在唐朝任諫議大夫，中書令等職，公元六四九年與長孫無忌同受太宗遺詔輔政；後堅決反對武則天為后，遭貶長沙都督。傳世墨跡有《孟法師碑》、《雁塔聖教序》等。

　　大雁塔初建只有五層，當時由於是磚表土心的緣故，品質不好，四五十年後，便逐漸出現坍塌現象。

　　到了唐代武則天年間，由武則天帶頭，各王公大臣共同響應，施捨了大量錢財，重新營建了大雁塔。此次修建後，把大雁塔建到了十層。

正如章八元在《題慈恩寺塔》中所描述的那樣：「十層突兀在虛空，四十門開面面風。」章八元是唐代詩人，字虞賢，桐廬縣人，人稱「章才子」。公元七七一年進士，調任句容縣主簿，後升遷協律郎，掌校正樂律。留有《題慈恩寺塔》詩一首，有詩集一卷傳世。

到了宋代熙寧年間，有遊人登塔照明時，不慎失火，大雁塔旋梯損壞嚴重，不可再登。

此後若干年，大雁塔又因經歷兵火戰亂的破壞，上面三層遭到毀壞。於是，後人在塔的七層收頂攢尖，在塔體外又包砌了一層磚。這就是後人所見大雁塔的形狀。

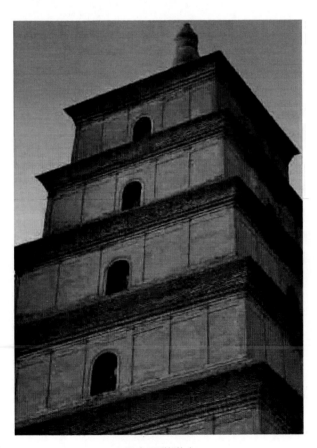
■大雁塔塔身

重修後的大雁塔塔身是用青磚砌成，各層壁面作柱枋、欄額等仿木結構；每層四面都砌有拱門。這種樓閣式磚塔，是中國佛教建築藝術的傑作。

一千多年過去了，敕建的大慈恩寺寺院建築早已不存在了，而民建的大雁塔卻仍然保留，詮釋著中國古代佛教建築藝術的風格。

最初的大雁塔形狀和結構是西域式的。塔的主體為五層，磚表土心，有相輪、露盤。整座塔呈三角形，形似埃及的金字塔。

大雁塔經歷過兩次大的改建後，和當初剛修的大

雁塔相比，外形以及內部的結構上都有很大的改變。磚仿木結構的四方形樓閣式塔，由塔基、塔身、塔剎組成。塔體各層都是用青磚模仿中國唐代建築砌簷柱、斗拱、欄額、檀枋、簷椽、飛椽等仿木結構，磨磚對縫砌成。

塔剎是指佛塔頂部的裝飾，位於塔的最高處，是塔上最為顯著的標記。「剎」來源於梵文，意思為「土田」和「國」，佛教的引申義為「佛國」。凡塔都有塔剎。

大雁塔每層塔的四面均有券門，底層南門洞兩側鑲嵌著唐太宗御撰的《聖教碑》和高宗李治所撰《述聖記》兩面珍貴石碑，具有很高藝術價值，人稱「二聖三絕碑」。

大雁塔塔高六十四公尺多，塔基高四公尺多，南北長約四十八公尺多，東西長約四十五公尺多。作為一座雄偉的分層建築，大雁塔的每一塔層都各有特色。

進入大雁塔南門，就可以看到塔的第一層。洞壁兩側，鑲嵌有許多明代題名碑，其中「名題雁塔，天地間第一流人第一等事也」就是當時雁塔風光的寫照。

此外，描寫玄奘輝煌一生的《玄奘負笈像碑》和《玄奘譯經圖碑》，也非常有價值。

在塔內第一層通天明柱上，懸掛著四幅長聯，寫的是唐代的歷史、人物、

■唐太宗（公元五九八年至六四九年），李世民，唐朝第二位皇帝，在位二十三年，享年五十歲。唐太宗不僅是著名的政治家、軍事家，還是一位書法家和詩人。李世民登基後開創了著名的貞觀之治。

故事。同時，一層塔內，還設有古塔常識及中國名塔照片展，展示了佛塔的起源與發展，佛塔的結構和分類。

塔座登道的墁磚處，平臥一通「玄奘取經跬步足跡石」，所刻圖案生動地反映了玄奘當年西天取經的傳說故事，以及他萬里征途、始於跬步、追求真理的奮鬥精神。

■大雁塔入口

大雁塔第二層的塔室內，供奉著一尊銅質鎏金的佛祖釋迦牟尼佛像。這尊佛像是明代初年的寶貴文物，被視為定塔之寶。到此地的僧眾，看到此像都爭先禮拜瞻仰。

在兩側的塔壁上，還附有文殊、普賢菩薩壁畫兩幅，以及名人書法多幅。多是唐代詩人登臨大雁塔有感而發的詩句，朗朗上口、意味悠長。

文殊菩薩，又稱文殊師利或曼殊室利，佛教四大菩薩之一，釋迦牟尼佛的左脅侍菩薩，代表聰明智慧。因德才超群，居各大菩薩之首，是除了觀世音菩薩之外最受尊崇的大菩薩。

普賢菩薩是中國佛教四大菩薩之一，是象徵理德、行德的菩薩，同文殊菩薩的智德、正德相對應，是娑婆世界釋迦牟尼佛的右、左脅侍，於是被稱為「華嚴三聖」。

在大雁塔三層塔室的正中，安置有一木座。座上存有珍貴的佛舍利及大雁塔模型。

有關舍利的由來還有一段故事，據說這顆舍利是印度玄奘住持悟謙法師贈送的，屬一乘佛寶。

第四層設有一個大雁塔模型，是嚴格按照與真實的大雁塔一比六十的比例由名家製作，選材上乘，唯妙唯肖。大雁塔的第四層比較簡單，也比較寬暢。

在大雁塔第五層上，陳列著一塊釋迦如來足跡碑，該碑是依據唐代玄奘法師晚年於銅川玉華寺，請石匠李天詔所刻製的佛足造像複製而成。足跡碑上有許多佛教圖案，內涵豐富，素有「見足如見佛，拜足如拜佛」的說法。

在大雁塔第五層的塔室內，還收集展出有玄奘鮮為人知的數首詩詞。透過這些詩詞，人們可窺見玄奘在詩詞方面的極深造詣。

大雁塔第六層懸掛有唐代五位詩人舉行詩會時的佳作。第七層是大雁塔的頂層，塔頂刻有聖潔的蓮花藻井，中央為一朵蓮花，花瓣上共有十四個字，連環為詩句，可有數種唸法。

在第七層的壁上玄奘所著《大唐西域記》中，記載了他在印度所聞的僧人埋雁造塔的傳說，向人們解釋了最可信的雁塔由來。

來到第七層也就到了大雁塔的最高處，人們可向四周遠眺，古城四方景物盡收眼底，恰如置身於神奇美妙的佛國仙境。

在大雁塔底層南券門兩側，嵌立著兩塊高大的石碑。碑首有鱗甲森然的蟠，碑側飾以富麗繁縟的捲葉蔓草。特別是碑座刻有生動傳神的天人舞樂浮雕，舞帶迴環，似在飄動。這兩塊碑文上所刻的是《聖教序》，這個《聖教序》還有一個來歷。

　　當時，唐太宗父子應玄奘的邀請，為他新譯的經文撰寫了序文和紀文，這就是《聖教序》。序文和紀文寫好以後，由當時與歐虞齊名的當朝宰相褚遂良書寫，刻於石上。

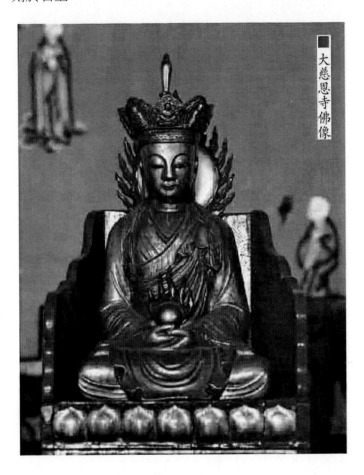

■大慈恩寺佛像

　　原來是立在玄奘所修的五層磚塔頂層石室之中，現在此碑文完好如初。褚遂良手書被刻於石上，更顯得字跡挺拔秀媚，有人譽其婉麗綽約如美女嬋娟，不勝羅綺。世稱《雁塔聖教》。

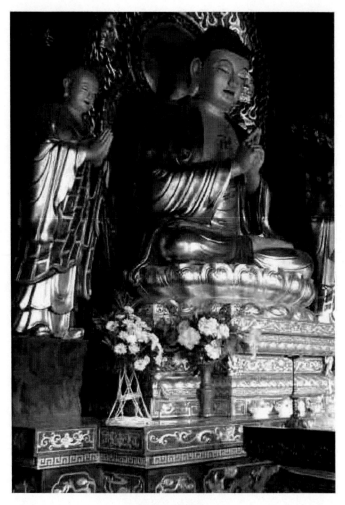

■大雁塔佛像

　　後來，後人利用《聖教序》的文章，又分別在玄奘的故鄉河南省偃師縣、褚遂良曾經任職的同洲、玄奘曾經居住講經的長安弘福寺立了三塊碑，和大雁塔的那塊碑，合成「一文四碑」。弘福寺位於貴陽市黔靈山群峰中心，素有「黔南第一山」的美譽，由赤松和尚建於公元一六七二年，「弘福」二字是「弘佛大願，救人救世，福我眾生，善始善終」的意思，赤松又被稱為弘福寺的開山始祖。

　　當然，在「一文四碑」中，大雁塔的碑是最早的，也是最為出名的。

　　大雁塔與佛舍利可謂密切相關，千百年來，人們在談論大雁塔時，總是禁不住對和大雁塔有關的佛舍利充滿了興趣。

　　佛教誕生在古印度，創始人釋迦牟尼的屍體被焚化後，結晶體和未燒盡的遺骨，被稱作舍利，由他的親屬和弟子們作為聖物收藏起來。後來被分成若干分，送往世界各地，建塔供奉。據說，這些舍利的一部分傳到了中國。

　　舍利來源於印度，梵語音譯為「設利羅」，譯成中文是為靈骨、身骨，是得道高僧經過火葬後所留下的結晶體。不過，舍利和一般死人的骨頭不同。

　　舍利的形狀千變萬化，有圓形、橢圓形，有呈蓮花形，也有呈佛或菩薩狀的；它的顏色有白、黑、綠、紅的，也有各種顏色；舍利子有的像珍珠，也有的像瑪瑙、水晶；有的透明，有的光明照人，就像鑽石一般。但是，並非所有的僧人死後都可以產生舍利子，舍利乃佛祖或得道高僧道行甚高的體現，是其戒、定、慧三者轉化的結晶，是佛祖或高僧在圓寂後火化時所生成的晶瑩堅硬的顆粒。

　　火化後，仍然存在的原身體某部位靈骨，被稱為佛牙舍利，頂骨舍利，佛指舍利等。這些舍利在佛教界非常珍貴，往往帶有聖潔和神祕的色彩。

　　大雁塔與佛舍利密切相關。公元六五二年，玄奘法師當初為存放從西域所取經像、舍利而建造大雁塔，而玄奘法師究竟從西域帶回多少舍利，歷來有很多觀點。

　　在《法師傳》中記載僅說是一百五十枚肉舍利和一匣骨舍利，具體數量並沒有說明。而在該書描寫修塔一節時說：「層層中心皆有舍利，或一千，二千，凡一萬餘粒。」

後來，大雁塔經過武則天重新改建時，將塔中原有的舍利如何處置的，就沒有詳實的史料記載了。

玄奘法師歷經千辛萬苦所取的佛舍利，究竟是另行存放，還是散失，這些都成了千古之謎。直到後來，大雁塔接待了來自印度玄奘寺的住持、印籍華僑高僧悟謙法師。悟謙法師原籍是陝西咸陽人，自幼出家，以玄奘為楷模，到印度尋求佛法。

悟謙法師來到中國時，已經年逾古稀，在印度玄奘寺任住持。他來到大慈恩寺後，把兩顆珍貴的佛舍利子贈給大雁塔。這兩顆舍利，一顆直徑三點五毫米，一顆直徑一點五毫米。現在大雁塔上安放的佛舍利，就是當年悟謙法師所贈的那兩顆。

【閱讀連結】

佛教的創始人釋迦牟尼曾是古印度的一位王子，他二十九歲時出家修行，最後在菩提樹下悟出了人生真諦，創立了佛教，被尊為佛祖。公元前四八六年，八十歲的釋迦牟尼去世，弟子們

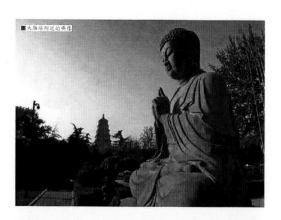

■大雁塔附近的佛像

■舍利子原指佛教祖師釋迦牟尼佛，圓寂火化後留下的遺骨和珠狀寶石樣生成物。舍利子印度語叫做馱都，譯成中文叫靈骨、身骨、遺身。是僧人去世，火葬後所留下的結晶體。舍利子跟一般死人的骨頭是完全不同的。它們形狀不一，顏色各異，有的像鑽石一般。

將他的屍體焚化，把他留下的屍骨結晶體和未燒盡的遺骨稱作舍利，並作為聖物收藏起來。

　　釋迦牟尼死後兩百五十多年後，古印度阿育王統一了印度。這位晚年皈依佛門的國王將佛祖的舍利收集起來，重新分成若干分，送往世界各地建塔供奉。

▌千年寶塔的地宮之謎

　　中國歷來就有建塔必建地宮的說法，所謂的地宮就是為埋藏舍利在塔基下面建造的地窖。

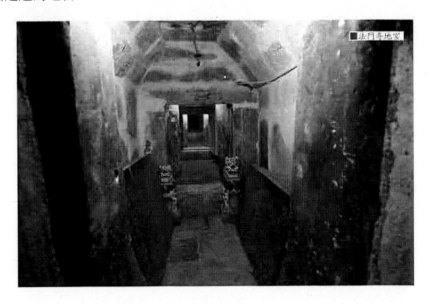
■法門寺地宮

　　在南北朝以前一段時期內，高僧圓寂後，留下的塔舍利都放在塔刹裡，到了南北朝時期才逐漸興起在塔下埋藏舍利。

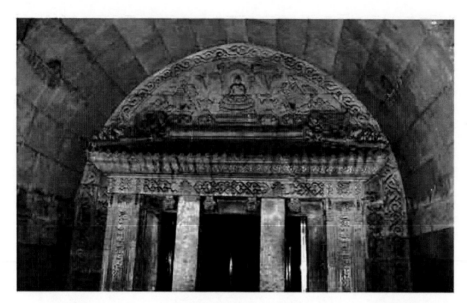

■陵寢地宮的內部結構

　　最初，僧人們只是將放有舍利的寶函直接埋在地下，以後隨著佛教事業的發展壯大及思想意識的轉變，逐步發展為在塔下建地宮埋藏寶函。

　　地宮是中國古代石雕刻和石結構相結合的典型建築，是陵寢建築的重要組成部分，是安放死者棺槨的地方。

　　地宮一般都有一道石門，隧道內建有三道石門，構造形式和關閉的方法都是一樣的。每道門都是兩扇，用銅包裹門樞，安在銅製的坎上。

　　在門檻的平行線內是用白玉石鋪成的地面，緊挨著石門下角裡面，鑿有兩個約有半個西瓜大小的石坑。對著這兩個石坑裡邊約半公尺多高的地面上，同樣鑿有兩個淺坑，在這兩個淺坑的中間鑿出一道內高外低的淺溝。

　　此外，每扇石門都預製好西瓜大小的石球一個，放在石門裡面的淺坑上。當下葬禮結束、關閉石門的時候，兩扇門並不合縫，中間離有十公分空隙。

　　然後用長柄鉤從石門縫伸進去，將淺坑裡的石球向外鉤拉，這石球就沿著鑿好的小溝滾進了門邊的深坑，合槽後恰好頂住了石門。

從此，除非設法破壞，這石門就再不能打開了。從地宮的構建我們可以看出古人高超的建築智慧以及對佛教舍利的高度重視。

陝西法門寺發現的唐代地宮，是繼兵馬俑之後又一重大文物發現。這個地宮的發現，也引起了人們對大雁塔下是否有地宮的猜測。法門寺位於寶雞市的扶風縣法門鎮。據傳始建於公元六八年，周魏以前原名也叫阿育王寺，隋改稱成實道場，唐初改名法門寺，被譽為皇家寺廟，因安置釋迦牟尼佛指骨舍利而成為舉國仰望的佛教聖地。

人們普遍認為，在氣勢恢弘的大雁塔下也藏有千年地宮。但是，相對於發掘大雁塔的地宮，及時治理大雁塔的傾斜問題，才是文物部門面臨的更為迫切的問題。

關於大雁塔下是否有地宮，有史以來，眾多人士都堅持有地宮這一觀點。後來，很多專家認為，與陝西扶風法門寺寶塔地宮一樣，大雁塔下極有可能存在一座壯觀的地宮。

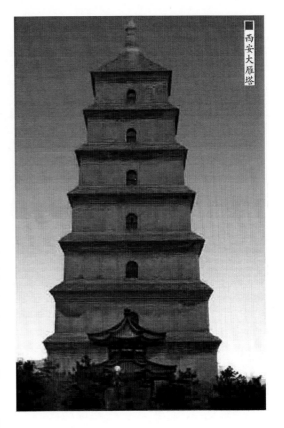

西安大雁塔

但是，沒有人見過這些珍寶究竟藏在大雁塔的哪個位置，歷史文獻中也沒有記載大地宮內很有可能藏有唐代高僧玄奘從西域取經帶回來的大量經卷和袈裟等稀世珍寶。

為了供奉和珍藏帶回的佛經、金銀佛像、舍利等寶物，經過朝廷批准，玄奘親自設計和組織建造了大雁塔。

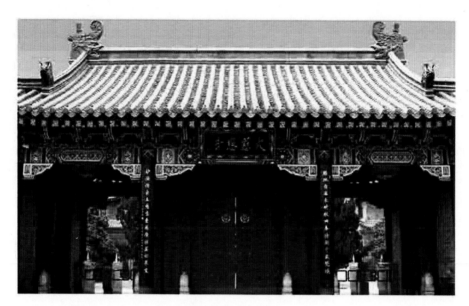

■大慈恩寺的正門

雁塔下面是否真的有地宮。

玄奘所帶回的珍寶如今珍藏在哪裡，又成了千古之謎。

公元二○○七年，中國地震局對包括大雁塔塔基在內的各內部結構進行了雷達遙感探測。探測結果表明，在大雁塔地下確實有空洞存在，這也為學者對大雁塔底下存有地宮的假想提供了依據。

小雁塔建於唐代景龍年間，原有十五層，現存十三層，高約四十三公尺。小雁塔與大雁塔東西相向，是唐代古都長安保留至今的兩處重要的標誌，因為規模小於大雁塔，並且修建時間偏晚一些，因而稱為小雁塔。

唐代在建塔的時候都會設有地宮，這幾乎是唐代塔類建築的固定形制。同是唐代皇家寺院的法門寺地宮與小雁塔地宮的成功發掘，更為這種觀點的推斷提供了有力旁證。因此人們推測大雁塔下的空洞，應該就是大雁塔的地宮。

假如大雁塔下有地宮，從塔的體量看，其規模肯定會比法門寺地宮大。大雁塔地宮和法門寺地宮應該是同種類型。

這是因為，大雁塔所處的大慈恩寺是皇家大寺院，地域廣，院落多，建造規格高，寺院經濟非常發達。作為官寺，大慈恩寺經常為國祈福。大雁塔又建在都城之內，不但規模大，藏品也非常豐富。

在法門寺地宮被發現後，地宮出土的除了佛祖真身指骨舍利外，還有兩千四百多件唐代的國寶重器，全部是稀世珍寶。和法門寺相比，人們對大雁塔可能存在的地宮充滿了更高的期望。

因為，當年唐高宗對修建大雁塔這件事是非常重視的。作為一個皇家寺院，大雁塔地宮裡的珍寶規格也會非常高。

另外，唐高宗、武則天時期正是盛唐時期，國力雄厚，加上這兩個皇帝都信佛，因此大雁塔裡的珍藏會很多。

大雁塔地宮裡除了玄奘從印度帶回來的佛舍利、佛經、金銀佛像等寶物外，還可能保存著大量絲綢、各種法器、琉璃、玄奘親自翻譯抄寫的經書、玄奘遺物、唐人抄寫的經卷、石刻、壁畫、皇家器皿、當時的外國人在這裡供養的法器等。法器，又稱為佛器、佛具、法具或道具。廣義而言，凡是在佛教寺院內，所有莊嚴佛壇，以及用於祈請、修法、供養、法會等各類佛事的器具，或是佛教徒所攜帶的念珠、錫杖等修行用的資具，都可稱之為法器。

此外，玄奘當年取經回來還帶回了很多貝葉經，他帶回的這些貝葉經在中國國內還從沒有被發現過。

雖然唐代律法規定貝葉經一般都要上交給朝廷，多放到國立翻譯場所保存，然而唐代後期也曾經幾次蒐集整理從印度傳來的貝葉經，大雁塔地宮裡藏有玄奘帶回的貝葉經是完全可能的。

大雁塔地宮至今未被發掘，也沒有被盜跡象。從敦煌藏經洞出土的經卷紙張保存完好，不但有光澤還有彈性等情形看，大雁塔內的貝葉比紙質如果結實，應該也和敦煌經卷一樣保存完好。

隨著時間的推移，由於地震對大雁塔的塔身造成了一定的損傷，塔內出現幾處細小裂縫，而寶塔原本就存在塔身傾斜問題。

因此，保護好塔身，也就等於保護了地宮和地宮內文物，在傾斜問題尚未得到根本解決的情況下，目前沒有計劃對地宮進行發掘。即使明確有地宮存在，保護古塔也優先於挖掘地宮。就這樣，地宮和玄奘帶回的舍利一樣，成為了大雁塔的未解之謎。

【閱讀連結】

公元六四五年，玄奘從印度取經歸來後，帶回大量的佛舍利、六百五十七卷貝葉梵文真經，以及八尊金銀佛像。

關於佛舍利的數量，五代梁朝時期的護國錄事參軍王巾編著的《法師傳》中記載，是一百五十枚肉舍利和一匣骨舍利。而存於世上的只有一件石刻的玄奘手跡，大雁塔地宮裡或許會保存很多玄奘手跡真跡。

據說，玄奘從印度歸來後，唐太宗為了褒獎玄奘的功績和精神，特別命令後宮動用百寶，組織能工巧匠，用了四年時間為玄奘特製了一件絕好的袈裟，這件寶物也極有可能就藏在大雁塔的地宮裡。

▌雁塔題名歷載文化底蘊

大雁塔不同於一般的佛塔，它座落在當時的大唐都城長安，特殊的地理位置決定了它從建成那天起，就與中國文化結下不解之緣。

從最初的褚遂良親筆作書，到千古留名的雁塔題名，再到後來的杜甫等五位大詩人相約大雁塔吟詩，千百年來，大雁塔的文化已經成為大雁塔的一部分。

大雁塔在中國古代最令讀書人嚮往的就是雁塔題名。雁塔題名始於唐代，它是指在長安考試中的狀元、進士齊集到大雁塔題名，以及武舉在小雁塔題名的文化活動。

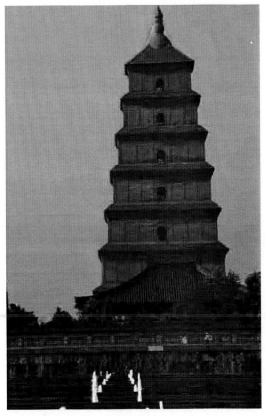

■大雁塔

雁塔題名在中國科舉史上歷代都非常有名，那是學子們考取功名以後，進行歡慶和紀念的一系列文化活動的組成部分，同時也是中國古代科舉制度重要的傳統內容之一。

科舉是中國歷代封建王朝透過考試選拔官吏的一種制度，由於採用分科取士的辦法，所以叫做科舉。科舉制從公元六〇七年開始實行，到一九〇五年停止，經歷了一千三百多年。在唐代，科舉制度日趨發展和完善，每年新科進士雲集長安曲江進行宴慶，官方便在曲江池西側杏園設宴歡慶，故稱杏園宴。

唐中宗時期，杏園宴罷，這些進士又齊集慈恩寺塔下進行題名活動，故稱雁塔題名。雁塔題名究竟始於唐中期何時何人，卻沒有詳實的史料記載。但是，雁塔題名的文化活動卻一直沿襲到清代末年。

按照唐代的典故，以科舉入仕為首要的途徑，科舉的科目中又以進士科最難，也最榮耀。

當時，從地方到京城，成千上萬學子經過層層選拔，最後進

士及第者的名額最多也不過三十人。這些費盡千辛萬苦考取功名的學子，都把「雁塔題名」看成一件非常重要的事。僅在唐代的八千餘名及第進士中，就約有五六千名及第者題名於雁塔。

當年，大詩人白居易一舉及第，他高興地唱道：「慈恩塔下題名處，十七人中最少年。」其實，白居易這時已經二十七歲了，可見進士及第之難。

最初，讀書人進士及第後題名在塔壁上，是用墨書寫的。以後如果再有將相加身，就要用硃砂來書寫了。題名之後，如果再被授官升遷或有人再來雁塔，就在舊題名處添一個「前」字，這叫「曾題名處添前字」。這種當時隨意性的題名主要是炫耀於當世。

在大雁塔建成後，登塔抒情、賦詩作畫的文化活動在歷朝歷代都一直持續著。千百年以來，登臨大雁塔，賦詩抒懷的詩人就多達幾百人，留下近千首作品。

大雁塔詩會文化活動之所以在文化史上留下濃重的篇章，首先是因為皇上和朝廷官員的直接參與和推動，其二是金榜題名的狀元、進士雁塔題名時頻頻聚會賦詩。

唐中宗時，每年中秋或九月九重陽節，皇帝都要親臨慈恩寺道場，登高賞秋，和隨行官員們一起賦詩抒懷。在這些有利因素的推動下，雁塔詩會一時蔚然成風。其中，最為著名的就是五人詩會。

公元七五二年，唐代大詩人杜甫、岑參、高適、儲光羲和薛據等，到長安城南的慈恩寺遊覽。五位詩人興致大發，每人賦詩一首。由於各人生活經歷不同，詩的內容和意境也有很大差別。杜甫在詩中寫道：

■白居易（公元七七二年至八四六年），字樂天，又號香山居士，中國唐代偉大的現實主義詩人。有《白氏長慶集》傳世，代表詩作有《長恨歌》、《賣炭翁》、《琵琶行》等。

高標跨蒼穹，烈風無休時。

自非曠士懷，登茲翻百憂。

方知象教力，足可追冥搜。

仰穿龍蛇窟，始出枝撐幽。

七星在北戶，河漢聲西流。

羲和鞭白日，少昊行清秋。

秦山忽破碎，涇渭不可求。

俯視但一氣，焉能辯皇州？

回首叫虞舜，蒼梧雲正愁。

惜哉瑤池飲，日晏崑崙山。

黃鵠去不息，哀鳴何所投？

君看隨陽雁，各有稻粱謀。

　　杜甫的這首詩，不僅描寫了塔的自然景色，更重要的是詩人已預感到社會的動盪不安，他懷念唐太宗時的「貞觀之治」，婉轉地批評了唐玄宗耽於享樂、不理朝政的荒淫生活。因此，這首詩內容的深刻和藝術意境，都是高適和儲光羲的詩所比不上的。

　　貞觀之治是中國唐太宗在位期間的清明政治。由於唐太宗知人善用，廣開言路，虛心納諫，使得社會出現了安定的局面。因為當時的年號為貞觀，史稱「貞觀之治」。這是唐代的第一個治世，也為後來的開元之治奠定了厚實的基礎。

　　儲光羲（公元七〇六年至七六三年）是田園山水詩派代表詩人之一。詩以描寫田園山水著名，如《牧童詞》、《田家雜興》等，風格樸實，能夠寓細緻縝密的觀察於渾厚的氣韻之中，給人以真切之感。

■岑參（公元七一五年至七七〇年），唐代詩人，是唐代著名的邊塞詩人。他的詩歌極富有浪漫主義的特色，氣勢雄偉，想像豐富，色彩瑰麗，熱情奔放，尤其擅長七言歌行。

大雁塔的佳作千年不衰，在大唐及以後的歷朝歷代中，都有很多達官貴人、文人墨客千里來到大雁塔，留下佳作。

深受武則天賞識的上官婉兒，就曾經寫下《九月九上幸慈恩寺登浮屠群臣上菊花酒》一詩。

而描寫大雁塔最有名的當數唐代宗大曆六年進士章八元。章八元在《題慈恩寺塔》中這樣寫道：

十層突兀在虛空，四十門開面面風。

卻怪鳥飛平地上，自驚人語半天中。

回梯暗踏如穿洞，絕頂初攀似出籠。

落日鳳城佳氣合，滿城春樹雨濛濛。

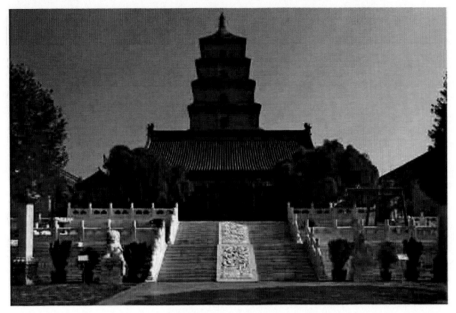

■西安大雁塔景觀

　　大雁塔不僅是佛教的聖地，它也是詩詞楹聯薈萃的寶地之一。

　　楹聯又稱對聯或對子，是寫在紙、布上或刻在竹子、木頭、柱子上的對偶語句。言簡意深，對仗工整，平仄協調，是中文語言獨特的藝術形式，相傳起於五代後蜀主孟昶，是文化的瑰寶。

　　沿著大塔座拾階而上，就是南門洞券。洞券兩旁有楹聯「寶舟登彼岸，妙道辟法門」。類似的楹聯，在其他三個門洞都能夠見到。

　　在大雁塔塔內一層的明柱之上懸掛著四幅長聯。

　　其一摘自唐太宗李世民《大唐三藏聖教序碑》集句而成；其二摘自唐高宗李治《大慈恩寺碑》集句而成。它們互相對應，可視為一聯。三、四句為玄奘所作。

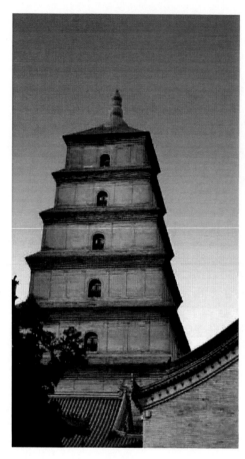

■大雁塔

唐代以後，古都西安已經不再是都城，這對雁塔題名等文化活動產生了一些影響。因此，在古都長安的雁塔題名活動雖延續一千多年，而進士題名僅僅延續到唐末。

後來，在長安僅僅是陝西和甘肅的鄉試舉人仿效唐代進士雅舉，在雁塔題名。以後歷代及第進士，也仍在各朝的首都京城進行進士題名，這些是長安雁塔題名文化活動的效仿和延續。

宋代便把雁塔題名的字摹刻上石拓本流傳，成為珍貴的文物。其中，有一位新科進士呂大防曾在《禮慈恩寺題詩》中寫下了這樣的名句：

玄奘譯經垂千秋，慈恩古剎聞九州。

雁塔巍然立大地，曲江陂頭流飲酒。

明清時期，雁塔題名已經約定俗成，文舉在大雁塔，武舉在小雁塔，場面龐大，歷時多年。因為備受關注和重視，大雁塔的題名刻石完好保存下來的碑文有很多，有的以史料價值見長，有的則以書法傑作為人稱道。

公元一五四〇年，陝西鄉試題名碑文就是「名題雁塔，天地間第一流人第一等事也。」

雁塔題名的故事，使慈恩寺雁塔成了中國雁塔之鼻祖，潮州雁塔也是沿襲雁塔題名之故事，仿慈恩寺雁塔而造於湖山之上，可說是慈恩寺雁塔之縮微，成為潮郡十三縣科舉時代學子嚮往之處，今塔下偏南岩石上尚存

以大埔黃戶衣為首等十六人的「皇明嘉靖乙卯科題名」石刻。由此可見，古人對雁塔題名的看重。

儘管新科進士們詩興不減，而慈恩寺的牆壁畢竟空間有限，不久，白牆便成「花牆」。在大雁塔上題上這些進士的名字的，大都是當年的那些書法好的進士所題寫，不過現在得以保留的題名，已經不是當年的那些文字，那些春風得意的中榜進士名人們的得意之作，在歷史的風雨中即使沒有晚唐時大唐氣數已盡的蕭條，保存至今同樣是困難的。

到了晚唐，因為唐武宗時的宰相李德裕不是進士出身，他對這些進士並不欣賞，於是就下令取消了極有文人氣息的曲江宴飲，還讓人將新科進士的題名也全數除去了。宋代時，又遭遇大火，一些題名毀去，現在的塔上的這些題名，也是後人保存下來的。

【閱讀連結】

大雁塔還有一個流傳千古的五人詩會的故事。公元七五二年，唐代大詩人杜甫、岑參、高適、儲光羲和薛據等人登臨大雁塔眺望長安。五人詩興大發，每人賦詩一首。

當時，岑參三十八歲，是五人中最年輕的一個。他曾多次隨唐軍駐守西域，使得他的詩筆雄渾豪放。詩人儲光羲寫了一首《同諸公登慈恩寺塔》，高適寫下一首《同諸公登慈恩寺浮屠》，杜甫寫了一首《同諸公登慈恩寺塔》。

可惜的是，這五首詩只有四首保存下來，薛據的詩不知何故失傳了。

玄奘對佛教的深遠影響

玄奘在佛教哲理研究中成就卓越，他和弟子窺基，創立了中國佛教的唯識法相宗，簡稱法相宗。法相宗在中國佛教史和文化史上有著重要的地位和影響，早在唐代就傳到日本，一度成為日本最有影響的佛教宗派之一。

　　窺基是唯識宗初祖，俗姓尉遲，字洪道。俗稱慈恩大師、慈恩法師。他面貌魁偉，稟性聰慧。十七歲出家，後成為玄奘的弟子，移住大慈恩寺，跟隨玄奘學習梵文及佛教經論，素有「三車法師」之稱。

■少林寺

■西安城牆護城河

「七級浮屠耀三界，五千經卷播四方」，高聳入雲的大雁塔，象徵著玄奘的崇高人格和偉大精神。大雁塔又像一座參天豐碑，記載著這位捨命求法，嘔心瀝血翻經，為中華文明和中外交流做出豐功偉績的一代高僧輝煌燦爛的一生。

據史料記載，唐代高僧玄奘曾經向兩次唐太宗表達入住少林寺的意願，但都被唐太宗委婉拒絕。而玄奘想入居少林寺的願望始終沒能實現。這件事對玄奘來說或許心裡會有些遺憾，然而對於大雁塔來說，玄奘的留下無疑是意義深遠的。

慈恩寺因唐代高僧玄奘曾在這裡譯著經書而名聞天下，因而前來慈恩寺遊覽瞻仰的人，不計其數。大雁塔作為西安的象徵，歷經千年，曾經有過特別輝煌的歷史。

唐代的長安，不僅是當時大唐的政治、經濟、文化中心，而且還是宗教中心，特別是佛教的重地。

當時，中國佛教的八大宗派，其中六大宗派開創在長安及附近，而慈恩寺是法相宗的祖庭。八大宗派，是指中國佛教出現過許多派別，其中主要的有八宗：三論宗、瑜伽宗、天台宗、賢首宗、禪宗、淨土宗、律宗和真言宗。就是通常所說的性、相、台、賢、禪、淨、律、密等八大宗派。

這些宗派，在唐代已先後流傳到日本，經一千多年的傳承，經久不衰。據日本宗教年鑑記載，僅真言宗、律宗、淨土宗、華嚴宗及慈恩寺這五個宗派，就有四萬多個寺院，兩千七百多萬名信徒。

玄奘及其高足弟子窺基在慈恩寺創立的慈恩宗，於唐高宗時期東傳到日本，至今仍有十幾萬的信徒和近百所寺院，日本的慈恩寺就是其中之一。

在唐代，從唐太宗貞觀四年至唐乾寧元年的兩百多年間，日本派到中國的遣唐使就有十九次。在這其中，日本高僧道昭和玄奘的友誼特別感人。

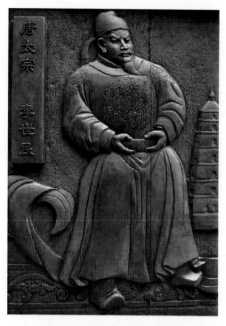

■唐太宗李世民石刻雕像

公元六五三年，日僧道昭隨遣唐使來到長安，入慈恩寺師從玄奘法師。當時，道昭二十五歲，玄奘對這位異國的年輕和尚極為熱情，讓他和自己同居一室，朝夕相處，給他講經說法，傳授經典。

在道昭學成歸國時，玄奘贈他兩件禮品，一件是玄奘自己翻譯抄寫的經書，一件是煎藥燒水的鐺子，即平底淺鍋。

道昭含淚告別時，玄奘對道昭說：「這鐺子是我從西域帶回來的，煎藥治病，無不效驗，你遠涉重洋回歸故國，帶上它自有用處。禮物雖小，也是我一片心意啊！」

就這樣，道昭告別了玄奘，告別了大雁塔，告別了大唐，回到了日本。

道昭歸國後，以元興寺為中心，傳布法相宗，成為日本法相宗的開山祖師。世稱「元興寺傳」，或稱「南寺傳」，又稱「飛鳥傳」。

道昭圓寂後，他的弟子遵照道昭生前遺囑，將屍體火葬，從此，日本才有了火葬的習俗。

作為千年古塔，作為西安的象徵，關於大雁塔的保護與開發，也一直是人民關心的話題。

在中國一百八十處全國重點文物保護單位中有十六座佛塔，大雁塔處於第三位，由此可見大雁塔本身的古建文物價值。

所謂古塔十有九斜，大雁塔也不例外，其塔身也是傾斜的。大雁塔的塔身向西的偏離程度達一公尺多。

早在清代康熙年間人們就發現大雁塔有所傾斜，後來隨著時間的推移，塔的傾斜度竟達到了一公尺多。

作為國家重點保護的文物，中國對大雁塔進行了多次整修，不僅修葺了大雁塔的塔基座及欄杆、塔簷、塔頂、台階，還安裝了避雷設施。

■康熙（公元一六五四年至一七二二年），清聖祖仁皇帝愛新覺羅・玄燁，清朝第四位皇帝、清定都北京後的第二位皇帝。在位六十一年，是中國歷史上在位時間最長的皇帝，曾開創出康乾盛世的大局面。

在經過一系列治理保護措施的實施，大雁塔已基本成功地完成、完善了防盜監控系統、避雷系統、塔座排水系統。

又在大雁塔腳下建立了舉世聞名的大雁塔廣場，這是亞洲最大的大唐主題文化廣場。

大雁塔廣場以大雁塔為中心，占地六百六十六平方公里，包括北廣場、南廣場、雁塔東苑、雁塔西苑、雁塔南苑、慈恩寺、步行街和商貿區等。

　　大雁塔廣場中央為主景水道，左右兩側分置「唐詩園林區」、「法相花壇區」、「禪修林樹區」等景觀，廣場南端設置「水景落瀑」、「主題水景」、「觀景平台」等景觀。

　　大雁塔廣場的整體設計凸顯大雁塔慈恩寺及大唐的文化精神，是古城西安的標誌性建築，也是聞名中外的奇蹟。這個奇蹟將永遠閃爍出歷史的熠熠光輝。

【閱讀連結】

　　關於玄奘給道昭贈送鐺子的事，還有一段有趣的傳說。話說當年道昭帶著鐺子登船返回日本，船在海中航行七天七夜，卻靠不到岸。

　　這時，船上有一位占卜者占了一卦，說是海龍王要玄奘的鐺子。道昭說這鐺子是我師父給的，不能給。於是，船上的人半是哀求半是威逼地說：「你不給龍王鐺子，我們全船的人誰也活不了！」

　　道昭無奈，只得忍痛割愛，把鐺子投入大海。果然，大船順利靠岸。鐺子雖然捨去，道昭卻把玄奘的深情厚誼帶給了日本人民。

譽滿神州　雷峰塔

雷峰塔位於杭州西湖南岸的南屏山麓，有奇峰突起。據《臨安府志》記載，從前有個姓雷的人在此築庵隱居，因而稱作雷峰。南屏山在杭州西湖的南岸、玉皇山以北，九曜山以東，主峰海拔一百零一公尺。因地處杭城之南，有石壁如屏障，故名南屏山。舊時山麓多佛寺，一名佛國山。

雷峰塔建於公元九七五年，是當時的吳越王錢俶為了慶賀他的寵妃黃氏得子而建，稱為「黃妃塔」。但民間因其塔建在雷峰上，都習慣稱為雷峰塔。

雷峰塔則以西湖十景之一的雷峰夕照和《白蛇傳》中白娘子的故事而傳遍天下。

▌吳越國王錢俶興建黃妃塔

雷峰塔，在中國可謂是家喻戶曉，人人皆知。雷峰塔，原名皇妃塔，又名西關磚塔、黃妃塔，古人則更多習慣稱之為雷峰塔。

在中國民間，傳說中的雷峰塔是從天而降的，主要是為了鎮壓千年蛇妖白素貞而出現。而實際上，雷峰塔的建造者是一個凡人，他就是五代時吳越國國君錢俶。

據明末清初的文學家張岱的《西湖夢尋》介紹，雷峰塔興建之初，以十三級為標準，「擬高千尺」。不料因為財力不濟，當時只建了七級。元朝時一場大火後，雷峰塔只留下了塔心。

公元九四七年，錢弘俶繼承吳越國王位，繼承了祖先留下的繁榮，也繼承了祖先留下的遺訓，對中原的各個王朝貢奉殷勤，實在是罕見。趙匡胤建立北宋以後，

■張岱（公元一五九七年至一六七九年），又名維城，字宗子，別號蝶庵居士，晚號六休居士。明末清初文學家、史學家，著有《瑯嬛文集》、《陶庵夢憶》、《西湖夢尋》、《夜航船》等著作。

在宋朝統一全國的政治攻勢下，錢弘俶更是傾注國有，勵精圖治，以保一方平安。

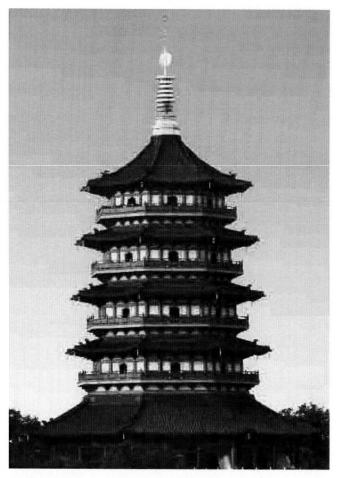

■雷峰山上的雷峰塔

　　錢俶生於杭州，是吳越國開國國君錢鏐的孫子。錢鏐在兩浙稱王時，在他的境內保國安民，對外奉行中原王朝，殷勤有加，一時間，吳越國國泰民安，經濟繁榮。而吳越忠懿王錢俶，初名弘俶，小字虎子，改字文德，是錢元瓘的第九個兒子、錢鏐的孫子，也是五代十國時期吳越的最後一位國王。

後晉開元中期，擔任台州刺史，後來成為吳越國王。宋太祖平定江南時，錢俶出兵策應有功，被授予天下兵馬大元帥的頭銜。後來他歸順了北宋朝廷，仍然擔任吳越國王。

公元九七七年，吳越國王錢俶為了慶賀他的寵妃黃氏得子，祈求國泰民安，在西湖南岸夕陽山的雷峰上建造一座佛塔，這就是黃妃塔。

黃妃塔的基底部建有井穴式地宮，存放著珍藏有佛螺髻髮舍利的純銀阿育王塔和龍蓮座釋迦牟尼佛坐像等數十件佛教珍貴文物和精美供奉物品。古塔塔身上部的一些塔磚內，還祕藏雕版印刷的佛教《一切如來心祕密全身舍利寶篋印陀羅尼經》經卷。

阿育王的意譯是無憂，故又稱無憂王，是印度孔雀王朝的第三代君主，頻頭娑羅王之子，是印度歷史上最偉大的一位君王。

■西湖位於浙江省杭州市的西南方，以其秀麗的湖光山色和眾多的名勝古蹟而成為聞名中外的旅遊勝地，被世人稱之為人間天堂，更是中國唯一一處湖泊類文化遺產。

錢俶畢生崇信佛教，在他任吳越國王時，在境內建造佛塔無數，著名的六和塔、保俶塔就是典型的例子。保俶塔又名保叔塔、寶石塔、寶所塔、保所塔，座落在浙江省杭州市寶石山上。據載始建於公元九四八至九六〇年，

原為九級，公元九九八年至一〇〇三年重修時，改為七級。歷代曾多次修建，現在的實心塔是公元一九三三年按照古塔的原樣修葺。

雷峰塔同樣也是錢俶崇信佛教的體現。

然而，在風雨飄搖的亂世中，錢俶建造的雷峰塔的落成僅一年左右，吳越國就滅亡了。公元一一二〇年，雷峰塔遭到戰亂的嚴重損壞。雷峰塔建在西湖南岸夕照山的雷峰上，南屏山日慧峰下淨慈寺前。雷峰是夕照山的中峰，北宋詩人林和靖的《中峰詩》就是最好的寫照：

中峰一徑分，盤折上幽雲。

夕照前村見，秋濤隔嶺聞。

由此可見，雷峰塔當時已是人們悠遊賞景的好去處了。至於雷峰之名的由來，據《臨安志》記載，是因為古時候有一個姓雷的人，在此築庵居住，這座山峰便被稱之為雷峰。也有人考證，中峰又稱回峰，回峰的「回」字在舊時寫作雷，後人以形致誤，從而錯認為雷峰。

雷峰塔建成後，數次遭到戰爭的創傷。到了南宋初年，外觀已經破爛不堪的雷峰塔在宋兵南下、金兵以錢塘江為前線的拉鋸戰中再次遭到戰火的摧殘。

公元一一九五年至一二〇〇年間，南宋政權決定對全塔進行了重修，磚砌塔身也因此從七層減為五層。

雷峰塔重修之後，建築和陳設重現了往日的金碧輝煌，特別是黃昏時與落日相映生輝的景緻，被命名為「雷峰夕照」，列為西湖十景之一。

雷峰塔更以其聳峙西湖南岸能盡覽湖山勝景，備受講究遊山玩水的南宋統治者的青睞，一時成為南宋宮廷畫師爭相描繪的題材。南宋以後，雷峰塔景觀依然興盛不衰。一位詩人曾經這樣讚賞它：

暝色霏微入遠林，亂山圍繞半湖陰。

浮屠會得遊人意，擋住夕陽一抹金。

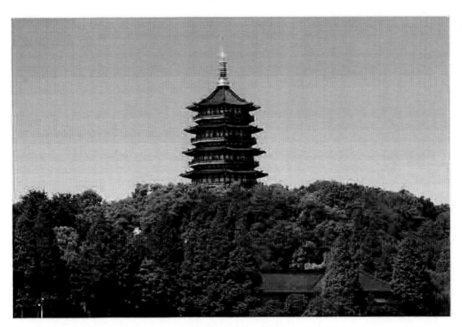

■藍天下的雷峰塔

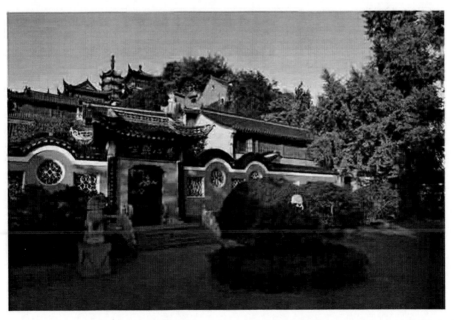

■金山寺始建於東晉年間。初建時稱澤心寺。南北朝梁武帝曾於公元五〇五年到金山寺
　參加的水陸大會盛典，是當時佛教中最大盛典。金山寺也因此而名聲日盛。

　　然而，人們更多得知雷峰塔的，卻是因為一個美麗而淒婉的有關白蛇和許仙的傳說故事。在雷峰塔與白娘子的傳說中，人們忘不了那個以「衛道士」自居的金山寺法海和尚。

　　根據《警世通言》的記載，許仙和白娘子是到鎮江的碼頭邊開一家藥店後認識金山寺的法海禪師的。於是，人們便將法海禪師也牽扯到這個傳說裡。

　　《警世通言》是話本小說集，由明代末年馮夢龍纂輯。與馮夢龍的另兩種話本小說集《喻世明言》、《醒世恆言》合稱「三言」。《警世通言》主要收錄了宋元話本與明代擬話本。

　　金山寺在鎮江西北部的金山上，始建於東晉時期，寺內的殿宇樓台依山而建，歷來都是中國佛教禪宗名寺。法海也確有其人，雖然法海的身分仍存在爭論，但已經可以確定的是，法海的確是一位得道高僧，更有觀點認為他是一位對中國佛教發展有卓越建樹的唐代高僧。

　　歷史上鎮江與杭州的聯繫是相當頻繁的。在中國宋明時期，長江沿岸走水路的人凡是去杭州的，都以鎮江為中轉點。而當時以絲茶聞名的杭州已經盛極一時，是各路商人的嚮往之地。

　　商人們本來就是民間說書藝人「兜售」的對象，把客人熟悉的事物拉進說書的內容裡，這樣看來把金山寺和雷峰塔並列在一起，也就順理成章了。

　　說書人口中的雷峰塔有了白素貞和許仙，又有了法海禪師，便自然而然有了千古絕唱《白蛇傳》了。

　　南宋話本《西湖三塔記》中反映出白蛇故事最初的梗概。白蛇名叫白卯奴，一年清明，她在西湖迷了路，得到了奚宣讚的救助，她的母親想吃奚宣讚的心肝，兩次都被白卯奴救了出來。最後白氏母女倆都被鎮壓在西湖三塔下。

【閱讀連結】

　　《白蛇傳》的故事素材最初起源於在中國民間發現巨蟒的傳聞，後來又受到唐代傳奇《白蛇記》的影響。

根據杭州《淨慈寺志》記載，在中國宋代淨慈寺附近的山陰曾經出現過一條巨蟒。這條巨蟒已經修煉成精，變作女人的相貌，時常禍害百姓。在宋代陳芝光《南宋雜事詩》中，也有「聞道雷峰蛇怪」之說。

此外，在中國民間還有法海做了壞事，躲在田螺殼裡不敢出來的傳說，也是這個故事的片段材料。《白蛇傳》還吸收了一些金山原有的僧龍鬥法等傳說。

▋白素貞被法海壓在雷峰塔下

雷峰塔從建成之日起便備受矚目，成了遠近僧眾嚮往的地方。到了清代前期，雷峰塔以裸露磚砌塔身呈現的殘缺美以及與《白蛇傳》神話傳說的密切關係，成為西湖十景中為人津津樂道的名勝。

■杭州雷峰塔

在明代，有關雷峰塔白蛇的故事又進一步得到了完善。在這一時期出現的著名文學家、戲曲家馮夢龍的著作《警世通言》第二十八卷《白娘子永鎮雷峰塔》中已經把《白蛇傳》故事做了完整的文字記載，從而形成了《白蛇傳》故事的雛形。

小說寫的是南宋紹興年間，南廊閣子庫官員李仁的內弟許仙是一家藥鋪的主管。

有一天，許仙祭祖回來，在雨中渡船時遇到了一位自稱是白三班白殿直的妹妹和張氏遺孀的婦人，這位婦人就是蛇精白娘子。兩人透

過借傘相識，後來蛇精要與許仙結為夫婦，蛇精又派西湖青魚精所變的丫鬟小青贈送十兩紋銀。

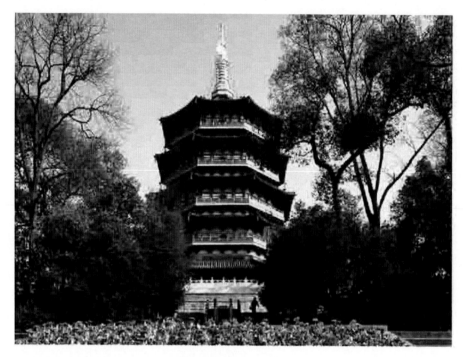

■杭州西湖雷峰塔

小青在馮夢龍的故事中名叫青青，是杭州西湖第三橋下潭內一個千年成精的青魚。白蛇下山遊湖時，她變成一個婢女，陪伴白蛇。

許仙不知道這十兩紋銀是官府的庫銀，當紋銀被發現後，許仙被官府發配到蘇州。在蘇州，許仙與蛇精相遇並結婚。後來，又因為白娘子盜用官府財物而累及許仙，許仙再次被發配到鎮江，許仙和白娘子又在鎮江相遇復合。

就在這時，法海認出白娘子就是蛇精，便向許仙告知真相，許仙得知白娘子是千年蛇精後，萬分驚恐，要求法海收他做徒弟。

於是，許仙在法海禪師的幫助下收壓了蛇精和青魚精。後來，許仙化緣集資，修建了雷峰塔，他在塔內修禪數年，留警世之言後便坐化了。

到了清代，雷峰塔更是成為人們嚮往的遊玩聖地，在號稱「西湖第一書」的《西湖志》中曾經這樣讚美雷峰夕照一景：

孤塔巋然獨存，磚皆赤色，藤蘿牽引，蒼翠可愛，日光西照，亭台金碧，與山光倒映，如金鏡初開，火珠將附。雖赤城枉霞不是過也。

《西湖志》是一部記載千百年來有關西湖政治、經濟、人文、地理等著作，號稱「西湖第一書」，雍正年間由浙江總督李衛主持修纂。「天下西湖三十六，就中最勝是杭州」，是關於古代西湖和西湖文化歷史的珍貴孤本。

■乾隆（公元一七一一年至一七九九年），清高宗愛新覺羅・弘曆，清朝第六位皇帝。年號乾隆，寓意天道昌隆。他二十五歲登基，在位六十年，是中國歷史上執政時間最長、年壽最高的皇帝。

清朝的康熙和乾隆兩位皇帝也曾多次來到雷峰塔遊覽和品題，「雷峰夕照」勝景更是名播遐邇。

而清代，不僅雷峰塔的勝景備受關注，關於雷峰塔白蛇傳故事也出現了新的內容，「白蛇傳」成為清時的「四大民間傳說」之一。

大致內容是：白素貞是修煉千年的蛇妖，為了報答書生一千七百年前許仙前世的救命之恩，化為人形來到人間。後來，白素貞遇到了青蛇精小青，兩人從此結伴，親如姐妹。

在清人方塔成的《雷峰塔傳奇》中，小青是一個海島上修煉千年成仙的青蛇。後來她來到西湖，統率一萬多水族，稱霸一方。

白蛇下山以後，降伏了青蛇，使之成為了自己的婢女，並叫她「青兒」。青兒聰明伶俐，勇於助人。她與白素貞名義上雖有主僕之別，實則情同姐妹，安樂與共，患難相扶。

清代中葉以後，一些劇本又將小青改變為與白蛇一起在四川峨眉山修煉成仙的青蛇。

這個白素貞曾在青城山修煉得道，法術高強。她美貌絕世，明眸皓齒，集世間美麗優雅和高貴於一身。她天性善良，菩薩心腸，她用岐黃醫術懸壺濟世造福黎民百姓，深受百姓的讚賞。

而許仙則是生活在宋朝紹興年間的杭州市人，字漢文，據相關歷史資料記載，許仙最初不叫許仙，而叫許宣，有關許仙的最早記載是南宋的宮廷話本《雙魚扇墜》，裡面有白蛇和青魚修煉成精後，與許仙相愛的故事。

許仙待人坦誠，性情善良，他從小父母雙亡，靠姐姐姐夫帶大，寄居在姐姐家裡。他只是一個藥鋪的學徒，經濟很是拮据。

白素貞看到許仙後，見其性格善良，相貌不凡，便施展法力，巧施妙計與許仙相識，並嫁給了他。二人婚後開了一家藥鋪懸壺濟世，瘟疫來時慷慨義診，並進行多次義診。平時常為看不起病的窮人免去醫藥費。

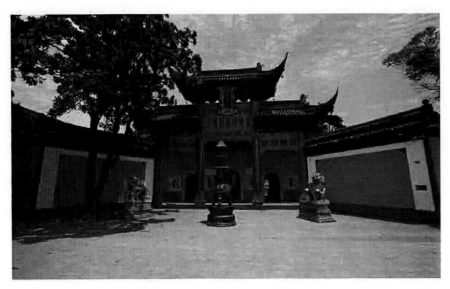

■鎮江金山寺內的「江天禪寺」

金山寺的法海和尚看出白素貞本是千年蛇精，便把真相告訴給許仙，許仙將信將疑。

後來許仙按照法海說的方法想要驗明真相，在端午節讓白素貞喝下了帶有雄黃的酒。白素貞不明內情喝下雄黃酒後顯出原形，卻將許仙嚇死。白素貞冒險來到天廷盜取靈芝仙草將許仙救活。

雄黃又稱作石黃、黃金石、雞冠石，是一種含硫和砷的礦石，質軟，性脆，通常為粒狀或者粉末，條痕呈淺桔紅色。加熱到一定溫度後可被氧化為劇毒，因而蛇對它反應非常敏感。加入酒精後的雄黃驅蛇更遠，效力更大，原因是乙醇可以作為稀薄劑增強雄黃的揮發。

靈芝又稱靈芝草、神芝、芝草、仙草、瑞草，是多孔菌科植物赤芝或紫芝的全株。靈芝作為擁有數千年藥用歷史的傳統珍貴藥材，具有很高的藥用價值。

後來，法海使用離間之計，把許仙騙到金山寺軟禁起來。白素貞來到金山寺尋找許仙，同小青一起與法海鬥法，水漫金山寺，卻因此傷害了無數生靈。白素貞因為觸犯了天條，在生下孩子後，被法海用強大的法力收入缽內，

鎮壓在雷峰塔下。二十年後，白蛇的兒子高中狀元，來到塔前祭母，孝感動天，白蛇被從雷峰塔下救出，全家終於得以團聚。

傳說終歸是傳說，雖然帶有神話色彩，卻代表了當時人們對自由、愛情的嚮往，和對人世間善良、美好的謳歌。

後來，大家普遍認為法海就是唐宣宗大中年間吏部尚書裴休的兒子。裴休，字公美，唐代濟源縣裴村人。裴休出身官宦之家，家世奉佛。裴休篤信佛教，對佛教頗有研究。

據《金山寺志》等有關資料記載，法海就是裴休的兒子，俗名「裴頭陀」，少年時被他父親裴休送入佛門，取號法海。

法海出家後，領父命先去湖南溈山修行，接著又遠赴江西廬山參佛，最後到鎮江氏俘山澤心寺修禪。

但此時建於東晉時期澤心寺寺廟傾毀，雜草叢生。四十六歲的法海跪在殘佛前發誓修復山寺。為表決心，他燃指一節。從此，法海身居山洞，開山種田，精研佛理。

一次，法海挖土修廟時意外挖到一批黃金，但他不為金錢所動，而將其上交給當時的鎮江太守李琦。

李琦上奏皇上唐宣宗，唐宣宗對此事深為感動，敕令將黃金發給法海修復廟宇，並敕名「金山寺」。從此後，澤心寺便改名金山寺。

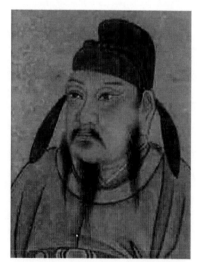

■唐宣宗（公元公元八一○年至八五九年），李忱，漢族，唐朝第十八位皇帝，初名李怡，初封光王，在位十三年。宣宗性明察沉斷，用法無私，從諫如流，人稱小太宗。

■金山寺全貌

關於法海其人的另一個說法是：法海是清朝人，佟佳氏，字淵若，號陶庵，滿洲鑲黃旗人。是康熙舅舅佟國綱的次子。

法海在二十三歲時就考中了進士，改庶吉士。後來，法海被遷升為侍講學士，官至兵部尚書。後著有《悔翁集》。

在當時，佟家在朝廷的地位非常顯赫，佟國綱是康熙的親舅舅，佟國綱的弟弟佟國維是康熙的老丈人。因此，佟家人多仗著皇親國戚的光而入仕，但法海不同。

法海的身世比較特殊，他是佟國綱的侍婢所生，從小父親就不認他，兄弟們也不承認他這個兄弟。而且法海的母親去世後，佟國綱的長子鄂倫岱不讓法海的母親入祖墳，於是法海和鄂倫岱之間便成了仇敵。

法海從小就受到父兄的歧視，在壓抑的環境下長大，他沒有一般的貴冑公子的浪蕩氣，刻苦學習，二十四歲便憑著真才實學考中了進士。

康熙皇帝得知自己的表弟考中了進士，就將他選在身邊充當詞臣，後來又擔當兩位皇子的師傅。當時法海只有二十八歲，皇子胤祥十三歲，胤禎十一歲。

康熙十分重視他兒子的擇師問題，其他的皇子老師比如張英，顧八代，徐元夢，都是有名的飽學之士，而且比法海要年長很多。

顧八代是清代吏部尚書，姓伊爾根覺羅，字文起，吉林人。公元一六八四年，奉命教皇四子雍正皇帝。著有《敬一堂詩鈔》、《顧文端詩節鈔》及《清文小學集注》。

法海中進士僅四年，就擔當這樣的重任，躋身宿儒名流之列，不僅在康熙年間，就是在整個大清朝裡他也是最年輕的皇子之師。

胤祥和胤禎後來都成為了英俊瀟灑、氣宇軒昂、文武全才的人物，這與他們的這位啟蒙老師的教導是分不開的。

後來，法海又因故被降為檢討，又官復原職，並擢升為廣東巡撫，在任兩年，頗有政績。

【閱讀連結】

關於法海的傳說，還有一個《蟹和尚的故事》。這個故事講的是，法海因管人間閒事，拆散了白蛇娘娘和許仙幸福的一家。當玉帝知道此事後，非常惱怒，想對法海施以懲罰，走投無路的法海只好躲到了螃貝裡。

在螃蟹的體內，和貝類一樣也存在類似珠狀物的沉積物，形狀酷似圓潤的珍珠，看起來非常像和尚的頭。或者有時候呈現不規則的形狀，就像和尚打坐時的三腳錐形狀。於是，人們很自然地認為那些珠狀沉積物就是法海的化身了。

▌雷峰塔被倭寇焚燒後倒塌

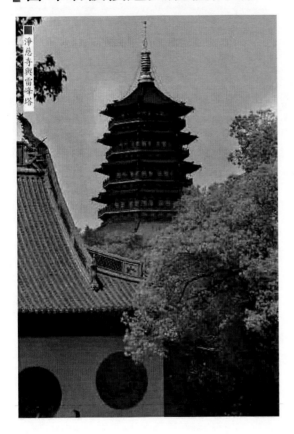

淨慈寺與雷峰塔

明朝嘉靖年間，入侵東南沿海的倭寇圍困杭州城。

公元一五五五年，雷峰塔再度遭到戰爭的破壞。那是狡詐殘忍的倭寇一路侵掠殺戮後，來到杭州城外，倭酋看見雷峰塔，懷疑其中藏有明軍的伏兵，便下令縱火燒掉了塔外圍的木構簷廊。災後的古塔僅僅剩下磚砌的塔身，塔身通體赤紅，呈現出滄桑、殘缺的風貌。

不久後，雷峰塔的頂部也被毀殘，長出了野草雜樹，招來了雀鳥安巢。年屆六百歲的古塔從此顯得老態龍鍾，人們戲稱他為「老衲」，但他依然突兀凌空。

從明代末年到清代前期，雷峰塔以其裸露的磚砌塔身呈現的殘缺美，成了西湖十景中最為人津津樂道的名勝之一。

明代末年，杭州的一位名士聞啟祥曾將雷峰塔與湖對岸的保俶塔合在一起加以評說：「湖上兩浮屠，雷峰如老衲，保俶如美人」，此說一出，世人無不讚嘆他的絕句。

二十世紀初，年久失修的雷峰塔磚砌塔身已經岌岌可危。

這時，市井鄉間盛傳起雷峰塔磚能「闢邪」、「宜男」、「利蠶」等荒誕不經的傳言，芸芸眾生中對現實和未來失去信心與希望的人們，紛紛想方設法挖取塔磚，奉為至寶。

當時杭州地方當局曾在塔下築起圍牆以阻隔盜磚的人出入，哪知，這一堵建於封建統治進入末期的圍牆是偷工減料粗製濫造的，沒過多久，就被一陣風吹倒了一角。於是，盜取塔磚的人照舊魚貫而入，挖磚不止。這時，雷峰塔真如生命垂危的老衲一樣，命運危在旦夕了。

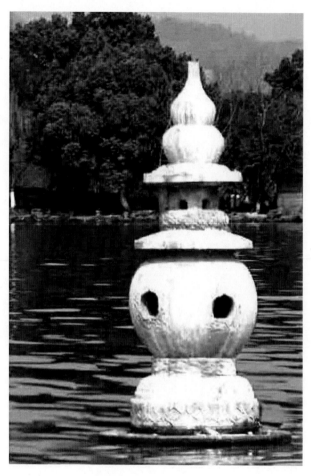

■三潭印月小瀛洲

公元一九二〇年代初，中國江南一帶洪澇災害不斷，陰霾籠罩。公元一九二四年九月二十五日，以磚砌塔身之軀苦苦支撐了四百年遍體瘡痍的雷峰塔轟然倒塌了。

雷峰塔倒掉了！這在當時是一特大消息。杭州的大街小巷間，人們奔走相告，許多好奇而又大膽的市民都去夕照山上看個究竟。而想在塔中找尋塔藏寶物的人也絡繹不絕。雷峰塔廢墟猶如一片未上鎖的寶庫，被人們糟蹋得慘不忍睹。

雷峰塔的倒塌轟動了當時整個社會，有的軍閥派兵奪取塔藏文物；有的人花高價收買塔磚、藏經、古錢；有的人捏造流言蜚語企圖亂中取利；有的人偽造塔藏古董牟取暴利。

雷峰塔磚塔坍塌後，人們發現在磚孔內藏有公元九七五年北宋吳越國王錢俶施印的《寶篋印陀羅尼經》的經卷，經卷採用川棉紙或竹紙精印，是研究中國早期雕版印刷的珍貴資料。「雷峰夕照」勝景卻從此名存實亡。

【閱讀連結】

關於雷峰塔的倒塌在中國民間還有一個傳說。白娘子被壓雷峰塔後，小青在深山苦苦修煉。若干年後她修煉成功，去找法海報仇。

小青和法海激烈打鬥起來。小青揮起一劍，雷峰塔被劈塌，白娘子得救。二人共同圍打法海，法海支撐不住退到西湖邊，慌忙中跌進西湖。

白娘子用金釵變成一面小令旗。小青把令旗舉過頭頂一搖，西湖的水一下子就乾了。

法海無處藏身，一頭鑽進螃蟹肚臍下。螃蟹把肚臍一縮，法海和尚就被關在裡面，再也出不來了。

▌千年雷峰塔重現往日輝煌

杭州西湖邊雷峰塔的倒塌引起了人們的普遍關注和議論，各界人士一直企盼有朝一日能重建這座古塔。

中華人民共和國成立後又在其原址上重建了一座新塔。新建的雷峰塔成為中國有史以來第一座彩色銅雕寶塔。

新雷峰塔的建設在中國風景保護和建設史冊上留下了四項「天下第一」：塔類建築採用鋼材框架作為建築支撐、承重主體；塔類建築中採用銅件最多、銅飾面積最大；塔類建築內部活動空間最寬敞；塔類建築內部文化陳設最豐富。

雷峰塔塔基的主體是八角形生土台基，每邊有方形柱礎四個，外緣包磚砌石，直徑近四十三公尺。東側的塔基基座是雙重石砌須彌座，石面上雕刻著象徵佛教「九山八海」的須彌山、海濤和摩羯等圖案。西側地勢較高，塔基基座為單層。

須彌山又譯為蘇迷嚧、蘇迷盧山、彌樓山，意思是寶山、妙高山，又名妙光山。古印度神話中位於世界中心的山，後來被佛教採用。傳說須彌山山頂就是帝釋天，四面山腰是四天王天。

雷峰塔塔身直徑十五公尺，遺址殘存底層三至五公尺的高度，是套筒式迴廊結構，由外套筒、迴廊、內套筒、塔心室等四部分組成。內、外套筒用塔磚實砌而成，磚與磚之間用黃泥黏接。

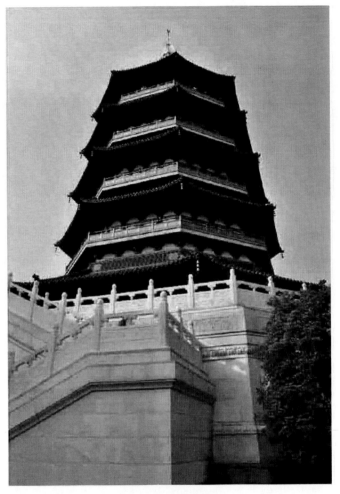

■杭州西湖雷峰塔

　　外套筒每邊正中央開一小門，南門是攀登樓梯的通道，在北門道兩側的
迴廊內還設有台階。迴廊的每個轉角都設有一個圓形柱洞。內套筒開有四門，
塔心室居中。

　　南宋及後代重建的僧房、道路等遺跡分布在塔基的南北兩側。北組建築
殘留一排三個柱礎及磚砌地面，可能是塔基外圍的迴廊；南組建築殘留一排
二個柱礎及部分磚砌地面，可能為三開間的僧房。雷峰塔西南側有一條磚砌
的道路，殘長十二公尺、寬十七公尺，用條磚鋪砌而成。

■《華嚴經》全名《大方廣佛華嚴經》，是大乘佛教修學最重要的經典之一。據稱是釋迦牟尼佛成道後，在禪定中為文殊、普賢等上乘菩薩解釋無盡法界時所宣講的重要經典。

　　和大多數古塔都設有地宮一樣，雷峰塔在建立之始也在塔底建有神祕的地宮。

　　經過中國人民政府對雷峰塔的保護性開掘，在雷峰塔塔底層的迴廊、門道內出土了一千一百多件殘石經，共有六七萬字。這些石經以唐代僧人兼佛經翻譯家實叉難陀新譯的八十品《華嚴經》為主，少量是由姚秦鳩摩羅什大師翻譯的《金剛經》，文字均用楷書鐫刻。同時，還出土了吳越國王錢俶作的《華嚴經跋》殘碑，這塊殘碑可與《咸淳臨安志》等文獻記載的碑文相互印證。

　　在塔底西側的副階上，有一方記錄南宋慶元年間重修雷峰塔的殘石碑。雷峰塔的地宮位於塔基中央的塔心室下方，造塔之初就被掩埋在生土塔基中。雷峰塔地宮的洞口就位於塔心部位，洞口四周都是高達數公尺的塔身殘體。

　　《金剛經》是佛教的重要經典，全名為《金剛般若波羅蜜經》。《金剛經》傳入中國後，自東晉到唐朝共有六個譯本。唐玄奘譯本《能斷金剛般若波羅蜜經》，共八千兩百多字。

■雷峰塔遺址廢墟

　　雷峰塔的地宮呈豎穴式，距底層磚砌地面兩公尺深。雷峰塔的地宮是方形、單室。地宮的四壁及底面都是磚砌而成，外表用石灰粉刷。密封程度良好，曾經遭到人為的破壞。

　　在雷峰塔的地宮內共出土七十多件編號器物。鐵函位於正中，它的下面、與磚壁的空隙間堆放了大量的銅錢和多種質料的佛教器物、供養器。緊貼西北壁放置一尊高六十多公分鎏金銅坐佛，蓮花座下以騰龍作為支撐柱，造型極為罕見。

其餘三面牆壁黏貼鎏金小銅佛、毗沙門天王像。毗沙門天王是藏傳佛教與漢傳佛教所共同推崇的財神護法毗沙門，其名毗沙門為梵語，意為多聞，表示其福德之名，聞於四方。

其他出土文物還有銅鏡、漆鐲、銀臂釧、銀腰帶、貼金木座以及玉、瑪瑙、水晶、琉璃等小件飾物，這些是象徵七寶的供養品。

琉璃也稱瑠璃，是指用各種顏色的人造水晶為原料，採用古代青銅脫蠟鑄造法高溫脫蠟而成的水晶製品。色彩美輪美奐，品質晶瑩剔透，是佛教「七寶」之一、「中國五大名器」之首。

在雷峰塔的地宮內還存有許多經卷、絲織品等有機質文物，由於早年遭水浸泡，保存狀況並不好。據統計，地宮內的銅錢有三千多枚近三十個品種，以「開元通寶」居多，有鎏金的，有囊銀的，還有一枚玉製「開元通寶」。鐵函內放置鎏金鏤空銀墊、銀盒、純銀阿育王塔、銀腰帶等金銀器。

純銀阿育王塔由塔座、塔身、山花蕉葉、塔剎等組成，方形塔身四面鏤刻佛本生故事，內有盛裝「佛螺髻髮」的金棺，四角的山花蕉葉上飾佛傳故事，其造型與五代、兩宋時期吳越國境內常見的金塗塔相似，代表了吳越國金銀器製作的最高工藝成就。

據文獻及出土殘碑考證，雷峰塔是吳越國王錢俶公元九七一年興建；而直接覆壓地宮的最底層塔身中模印「辛未」、「壬申」等干支紀年文字的塔磚相互疊壓現象，說明雷峰塔開工建設的時間應在公元九七二年或者稍後，雷峰塔地官的營建年代不會晚於公元九七二年。

■雷峰塔舍利函

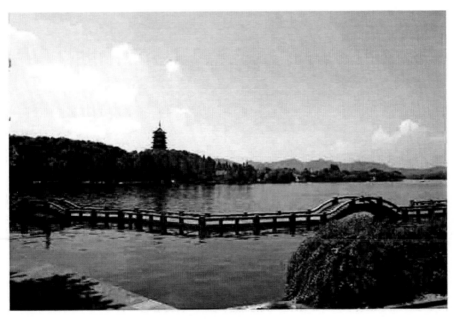

■西湖雷峰塔

雷峰新塔建在原來的遺址上，保留了舊塔被燒毀之前的樓閣式結構，完全採用了南宋初年重修時的風格、設計和大小來建造。

這座塔兼具遺址文物保護罩的功能，新塔通高七十一公尺，由造成保護罩的作用的台基、塔身和塔剎三部分組成，其中塔身高約四十九公尺，塔剎高約十八公尺，地平線以下的台基約為十公尺。由上至下分別為：塔剎、天宮、五層、四層、三層、二層、暗層、底層、台基二層、台基底層。

塔身的設計沿襲了雷峰塔被燒毀前的平面八角形樓閣式制型，外觀是一座八面、五層樓閣式塔，保留了宋塔的固有風格。

各層蓋銅瓦，轉角處設銅斗拱，飛簷翹角下掛銅風鈴，風姿優美，古色古韻。

飛簷是中國傳統建築簷部形式之一，多指屋簷特別是屋角的簷部向上翹起，若飛舉之勢，常用在亭、台、樓、閣、宮殿、廟宇等建築的屋頂轉角處，四角翹伸，形如飛鳥展翅，輕盈活潑，所以也常被稱為飛簷翹角。其為中國建築民族風格的重要表現之一，是營造出壯觀的氣勢和中國古建築特有的飛動輕快的韻味。

雷峰新塔二至五層還有外挑平座可供觀景。用於裝飾的塔剎高約十六公尺，塔頂採用貼金工藝。它的外形具有唐宋時期江南古建築的典型風格，在遠處遙望，金碧輝煌。

專門為保護遺址而建的保護罩呈八角形，建築面積三千多平方公尺，外飾漢白玉欄杆。保護罩分上下兩層，將雷峰塔遺址完整地保護起來。

雷峰新塔建成後，已經消失了七十多年的「雷峰夕照」再次重現。全塔上、下、內、外裝飾富麗典雅，陳設精美獨到，功能完善齊備，以嶄新的風貌和豐厚的內涵在西湖名勝古蹟中大放異彩。遊人登上雷峰新塔，站在五層的外觀平座上，西湖山水美景和杭州城市繁華盡在眼底。

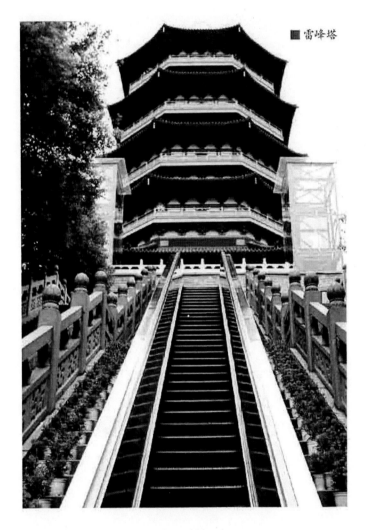

■ 雷峰塔

　　作為西湖南線的制高點，放眼四下眺望，碧波蕩漾的西湖、秀美端莊的汪莊、初見輪廓的南線新景點、綠意蔥蘢的湖心三島等一覽無餘。

　　而站在西湖東岸的湖濱路遠眺，雷峰塔敦厚典雅，保俶塔纖細俊俏，兩座塔隔湖相望，西湖山色又恢復了往日的和諧與美麗。

　　打開一道沉沉的古式門，可以走進新塔底層，這裡，就是古塔遺址。而在台基的二層，同樣可以看到遺址的模樣。整個遺址區被玻璃包圍著，以防氧化和人為破壞。

　　雷峰新塔是一座體現現代工藝的塔。塔中心的部位，是兩座透明的電梯，周圍是不鏽鋼扶梯。雷峰新塔也是古今中外採用銅件最多、銅飾面積最大的銅塔，欄杆、裝飾瓦、脊、柱等都採用銅製。值得一提是銅瓦，雖為銅製，卻呈青銅色，與陶瓦看起來極為相似。而且，這些銅瓦，還透過螺絲相互吃緊，不會像陶瓦或琉璃瓦那樣易脫落。

　　發掘雷峰塔地宮以後，有關部門又採取雷峰塔遺址保護設施，對遺址保護設施的內在功能和外觀形象加以延伸、拓展，雷峰塔原有的形制、體量和風貌再次呈現在世人的面前。

【閱讀連結】

　　《華嚴經》是大乘佛教修學最重要的經典之一，被大乘各宗派奉為宣講圓滿頓教的經中之王。據稱是釋迦牟尼佛成道後，在禪定中為文殊菩薩、普賢菩薩等上乘菩薩解釋無盡法界時所宣講。《華嚴經》漢譯本有三種：

　　一是東晉佛馱跋陀羅的《大方廣佛華嚴經》，也稱「舊譯《華嚴》」。

　　二是唐武周時實叉難陀的《大方廣佛華嚴經》，也稱「新譯《華嚴》」。

　　三是唐貞元中般若的《大方廣佛華嚴經》，全名《大方廣佛華嚴經入不思議解脫境界普賢行願品》。

虎丘塔　第一斜塔

　　虎丘塔是一座馳名中外的古塔，位於蘇州城西北郊。始建於公元九五九年，落成於公元九六一年，是中國現存最古老的磚塔之一，也是唯一保存至今的五代時期建築。

　　塔身設計完全體現了唐宋時代的建築風格。由於宋代到清末曾多次遭到火災，虎丘塔日漸傾斜成為斜塔。因此，虎丘斜塔被尊稱為「中國第一斜塔」和「中國的比薩斜塔」。因蘇州虎丘風景優美，古蹟眾多，有「吳中第一名勝」的美譽。

▌夫差在舊塔遺址建立虎丘塔

　　虎丘塔是雲岩寺的塔，稱雲岩寺塔，始建於公元九五九年，也就是五代周顯德六年，建成於公元九六一年，虎丘塔是仿樓閣式磚木結構，共七層，高四十七公尺，比義大利著名的比薩斜塔早建兩百多年。

　　在古城蘇州閶門外西北不遠的虎丘，是一個歷史悠久、人文景觀豐富的風景名勝地，有「吳中第一名勝」之美譽。兩千五百年前，「春秋五霸」之一的吳王闔閭在虎丘修城建都，建造行宮，死後就葬在虎丘。

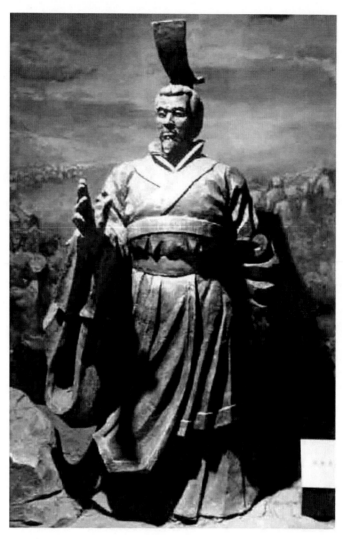

■夫差，姬姓，又稱吳王夫差，春秋時期吳國最後一位國君，闔廬之子，公元前四九五年至公元前四七三年在位。公元前四七三年，越滅吳國，夫差自刎。

■隋文帝（公元五四一年至六○四年），楊堅，隋朝開國皇帝。陝西人，漢太尉楊震十四世孫。他在位期間成功統一了嚴重分裂的局面，是西方人眼中最偉大的中國皇帝之一，被尊為「聖人可汗」。

　　根據《史記》記載，闔閭在吳越之戰中負傷後死去，他的兒子夫差把他的遺體葬在這裡。當時夫差調十萬軍民施工，並使用大象運輸磚石，穿土鑿池，積壤為丘。靈柩外套銅槨三重，池中灌水銀，以金鳧玉雁隨葬，並將闔閭生前喜愛的「扁諸」、「魚腸」等三千柄寶劍一同密藏在地宮深處。

　　在虎丘塔還有一塊著名的千人石，也叫千人坐。據說，吳王夫差為先王闔閭治喪隨葬了許多其他的財寶，為在地宮內埋藏了三千寶劍和了保守祕密，夫差在石上殺害了上千名築墓的工匠。

　　傳說闔閭下葬三天後，金精化為白虎蹲在他的墓地上，因此便把這裡叫虎丘了。

　　當時民間還有一種說法，是因為丘的形狀像一隻蹲著的老虎，故名虎丘。虎丘山頭山門是虎頭，山門前兩側的兩口井是虎眼，斷梁殿是老虎的咽喉，上山的石道是虎背，而斜向青天的虎丘塔則是老虎漂亮有力的尾巴。

　　據《地方志》記載，早在隋代，隋文帝就曾在虎丘建塔，但那時建的是一座木塔。後來夫差修建的虎丘塔就是在木塔的原址上建築的，塔身平面呈八角形，高七層，磚身木簷。

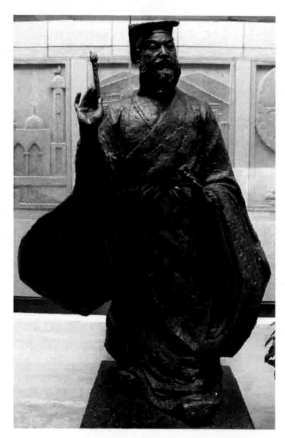

■王羲之，東晉書法家，字逸少，號澹齋，東晉書法家，有書聖之稱。歷任祕書郎、寧遠將軍、江州刺史。其兒子王獻之書法很有成就，世人合稱為「二王」。曾寫《蘭亭集序》留於後世，晚年隱居。

　　五代時期，中原紛爭，江南等地比較太平。吳越實施以「保境安民」為宗旨的政策，百官都信奉「造寺保民」，興建寺院和佛塔。

　　當時蘇州在吳越國錢氏政權的統治下，僅次於都城杭州的重鎮，錢元、錢文奉父子治理蘇州數十年，大事修建佛寺、構築園林。

　　據記載，錢元每次瀏覽虎丘山寺時，都充滿興致。每次前來也都必須規劃修繕一番。虎丘的寺院和勝蹟在這一時期也得到了維修和發展。虎丘，風景幽奇，風光如畫。據《吳地記》記載：

　　山絕崖縱壑，茂林深篁，為江左丘壑之表。

　　虎丘中最引人入勝的古蹟就是相傳是吳王闔閭墓的劍池。從千人石上朝北看，「別有洞天」圓洞門旁刻有「虎丘劍池」四個大字，渾厚遒勁，是後來唐代大書法家顏真卿的獨子顏頵所書。

　　顏真卿是中國唐朝中期傑出的書法家，他創立的「顏體」楷書與趙孟頫、柳公權、歐陽詢一同並稱「楷書四大家」，他和柳公權並稱為「顏筋柳骨」。

　　圓洞內石壁上另刻有「風壑雲泉」，筆法瀟灑，傳說是宋代四大書法家之一米芾所書。在摩崖左壁有篆文「劍池」兩字，相傳是由晉代大書法家王羲之所書。這其中還流傳一個神鵝易字的故事呢。

　　王羲之喜歡養鵝，經常觀察鵝的神情動態，他的某些筆勢，也是從鵝的曲頸伸縮等動作中受到啟發的。

　　關於「劍池」兩字還有一段神話傳說。有一天，王羲之來到虎丘遊玩，看見池中有一黑一白兩隻護山鵝，他非常喜歡。這時有一位山僧對他說，只要你為我寫「劍池」兩字，我就將這兩隻鵝送給你。

　　王羲之聽後非常高興，拿起筆來就在這裡寫了「劍池」兩字，當他準備把鵝帶回家去的時候，轉眼間，山僧不知去向，兩隻鵝則化為一龍一虎蹲在山頭，但是「劍池」兩字卻永遠地刻在這山崖上了。

在劍池的下面就是埋葬吳王闔閭的地方。劍池周長約四十五公尺，深約六公尺，終年不乾，清澈見底，池中的水可以飲用，被後人稱之為「天下第五泉」。

許多聽說或到過虎丘劍池的人，也許都知道劍池是個美妙的地方，但很少有人知道它還是個謎一樣的地方。

虎丘劍池，傳說劍池並不是天然形成的，而是人工斧鑿而成。劍池水中有著春秋末期吳王闔閭的許多寶劍，劍池下面埋葬著吳王闔閭的屍體和珍寶。

後來，秦始皇稱帝後為了找到吳王闔閭的墓穴，挖出他陪葬的許多珍寶和寶劍，於是調兵遣將，從咸陽不遠千里到達虎丘山下安營紮寨。他們四處打聽，八方開掘，可是折騰了好久卻一無所得。

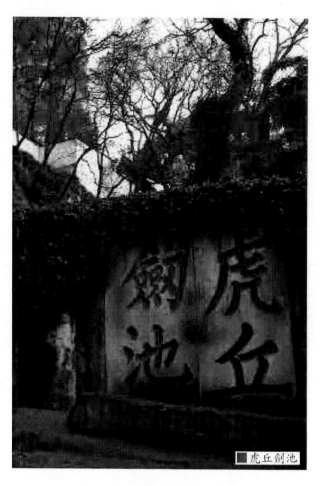

■虎丘劍池

楚漢相爭時，楚霸王聽到了關於劍池的傳說，也對它產生了強烈的興趣。他帶人來到劍池，興師動眾，大肆開掘，結果，和秦始皇的遭遇一樣，連吳王闔閭的刀劍蹤影也沒有找到，更不要說找到吳王闔閭的墓穴了。

到了三國時期，孫權也夢想能找到吳王闔閭的墓穴。他曾親自帶領兵馬來到虎丘劍池開挖，但仍是毫無所獲。

晉朝大司徒王旬和他的弟弟司空王珉為了尋找到傳說中埋在劍池下面的寶藏，竟把自己的館舍建到了虎丘，但是等待著他們的還是只有失望。

到底劍池下面有沒有寶藏，很長時間都是一個未解之謎。在虎丘上有一處景觀叫獅子回首怒視虎丘。傳說，吳王闔閭命令心腹之人用「魚腸劍」藏在魚腹內，刺死了吳王僚，然後將他葬在獅子山。後來，闔閭去世，他的兒子將其葬在虎丘山，獅虎遙遙相對，僚是含恨而死的，所以才有獅子回首怒視虎丘的說法。

【閱讀連結】

關於獅子回首怒視虎丘還有一個傳說是：秦始皇東巡到虎丘，準備挖闔閭的墓，卻看到一隻白虎蹲在墳上，於是他拔劍去刺這隻老虎，但是沒有擊中老虎，劍刺在石頭上，使石陷裂成池，成為劍池。

後來白虎占山為王，危害人畜。曾在寒山寺「掛錫」的文殊菩薩的坐騎青獅惱恨白虎作惡，趁文殊菩薩閉目養神的時候，偷偷走出靈山山門，直撲虎丘，將白虎鬥死。

但是，時辰已到，青獅來不及趕回來，因而觸犯了佛門戒律，跌落人間，在化作石山時，青獅回頭怒望虎丘，所以山體形如臥獅。

▌隋唐時期古塔的修繕和增建

虎丘塔自夫差建立以來，前來觀瞻的人絡繹不絕。當時，老百姓生活安定，社會財富有了積累，也有經濟能力供養寺院。

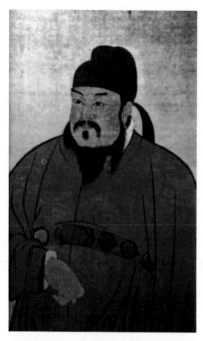

■李淵（公元五六六年至六三五年），唐高祖李淵，字叔德。唐朝開國皇帝，傑出的政治家和策略家。公元六一八年李淵稱帝，國號唐，定都長安，不久之後便統一了全國。

　　提起虎丘塔，就不得不說雲岩寺。雲岩寺是東晉司徒王珣、司空王珉兄弟捐宅為寺，名「虎丘寺」。當時，雲岩寺建於蘇州雲岩寺池山下東西兩處，本是兩個寺。到了唐代，為了避唐高祖李淵的祖父李虎的名諱，便改名為「武丘報恩寺」。

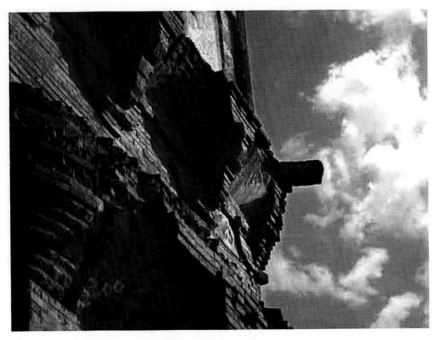

■虎丘塔建造技藝

公元八四一年至八四七年間，佛寺廢毀。後來重建時，把兩寺合為了一寺。也就是說，先有雲岩寺，後有虎丘塔。

虎丘塔是一座磚結構的塔，但形制屬仿木構的樓閣式塔，這是源於印度的佛教建築塔與中國漢代興起的多層木構樓閣相結合的產物，是中國早期佛塔的一種主要形制，方形多層的木構樓閣式塔。

太湖石又名窟窿石、假山石，是一種石灰岩，有水、旱兩種。形狀各異，姿態萬千，通靈剔透的太湖石，它的色澤最能體現「皺、漏、瘦、透」之美，以白石為多，黃色的更為稀少。

據史料記載，三國時的蘇州已經有了佛塔，從佛塔建造歷史分析，此時蘇州的塔也是方形、多層木構的樓閣式塔。由於江南地區氣候潮濕，木材極易腐爛，又容易被蟲蛀蝕、容易燃燒，因而，在虎丘塔之前的所有的蘇州佛塔都沒能保存下來，只能從歷史文獻中覓得一點蹤跡。

　　然而，虎丘塔從宋代開始，曾經遭遇多次火災，頂部和木簷都遭到了嚴重的毀壞。虎丘塔原來的高度已經無法知道，現存的塔身高四十七公尺多。現在看到的雲岩寺塔已經是一座斜塔了，並且是用一百三十萬塊磚壘製而成，使用的主要是條磚和方磚。塔頂部中心點距塔中心垂直線已達兩公尺多，斜度為約二點五度。

　　在虎丘塔內有大量的裝飾彩塑，如牡丹花、太湖石等立體的灰塑圖案；在塔樓二層西南面的內墩上，還刻有兩扇毯紋圖案的裝飾門，這是唐宋時期門的式樣；仿木的斗拱、梁、柱子等處都有彩繪，「七朱八白」，鮮豔奪目，從上述這些可以追尋到唐宋時期蘇州地區的花卉種植、湖石造景、裱畫裝飾等技藝的發展情況。

　　虎丘塔七級八面，是中國十世紀長江流域磚塔的代表作。長江流域是指長江幹流和支流流經的廣大區域，橫跨中國東部、中部和西部三大經濟區共計十九個省、市、自治區，是世界第三大流域，流域總面積一百八十萬平方公里，全長六千多公里。

　　虎丘塔雖然曾遭遇多次火災，卻屹立千年，傾斜不倒，這與它獨特的建築手法和精良的建築工藝是密不可分的。

　　虎丘塔是大型多層的仿木構樓閣式磚塔，一共有七層。塔身若是恢復初

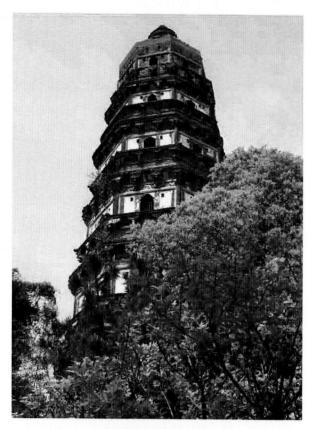

■蘇州雲岩寺虎丘塔

建時的原狀，即包含原塔剎部分在內，塔高應該在六十公尺左右。虎丘塔以條磚和黃泥為主要建築材料，這些都是著名的佛教寺院的主要建築物。

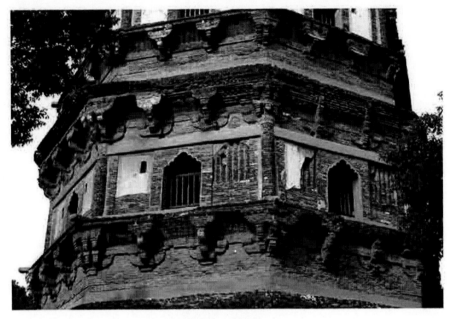

■虎丘塔建築結構

構成塔身的仿木構部分的柱、枋和斗栱等是以條磚砌築而成，特別是塔壁外面層間的出簷都以磚砌疊澀構作，外伸不遠，這也是虎丘塔與大雁塔的相似之處。隨著生產力的發展，後人對虎丘塔的多次修繕和重建，使它在許多方面都超過了建於唐代初期的大雁塔。首先，塔的平面形狀由方形過渡到八邊形，這在中國建築技術上是一個突破。方正規範的四邊形建築，如宮殿、官署、民居等，在傳統建築形式上都是正方形的，改為八邊形，構作技術要複雜得多，但防禦外力性能也大為增強。

虎丘塔然並不是中國第一座八邊形塔，但在高層大型的八邊形佛塔中卻是開創先河的。自虎丘塔此以後，八邊形塔成為中國佛塔的主要形式。

虎丘塔採用的是套筒式結構，塔內有兩層塔壁，彷彿是一座小塔外面又套了一座大塔。塔層間的連接是以疊澀砌作的磚砌體連接上下和左右的，這

樣的結構，性能上十分優良，虎丘塔能夠歷經千年斜而不倒，與它優良的建築結構是分不開的。

虎丘塔塔身的平面由外墩、迴廊、內墩和塔心室等幾部分組合而成。全塔由八個外墩和四個內墩支承。內墩之間有十字通道與迴廊溝通，外墩間有八個壺門與平座連通。

自虎丘塔之後的大型高層佛塔也多採用套筒式結構。當代世界上的高層建築也多採用套筒結構，這足以顯示出中國古代建築匠師們的智慧和技巧了。

虎丘塔的砌作、裝飾等較其他古塔更為精緻華美，如斗棋、柱、枋等已經不同於以往淺顯的象徵手法了，而是按照木構的真實尺寸做出，斗棋已出跳兩次，形制粗碩、宏偉。斗棋與柱高的比例較大。其他，如門、窗、虎丘塔梁、枋等的尺度和規模都體現了晚唐塔建築的風韻和特點。

在建築功能上，虎丘塔的外塔壁外面出現了平座欄杆，這就使登塔者能自由地走出塔體，擴展視野。在虎丘塔之前的磚塔中，至今還沒有發現塔體外建有平座欄杆的先例。

虎丘塔的內外裝飾，色彩鮮明濃烈，使仿木的氛圍更加逼真。塔壁內外留存的百餘幅牡丹和勾欄湖石塑畫更是形態各異，生動活潑，栩栩如生。

虎丘塔是中國早期民間修塔的一個典型例子。這座聳立於虎丘的山巔的千年古塔，已成為古城蘇州的標誌。「以物論史，透物見人」從虎丘塔

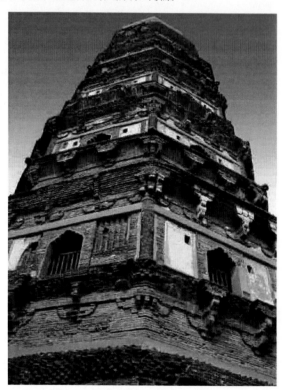

■仰視虎丘塔

的興衰可以見到蘇州城市的滄桑變化。虎丘塔的每次毀滅和修建，都折射出當時蘇州政治、經濟、文化的綜合情況。

唐武宗李炎在位時，崇道滅佛，於是發動了一次大規模的滅佛運動，除了長安、洛陽保留兩座寺院，觀察使、節度使所在的城市保留一座寺院以外，其餘的寺院全部被下令拆毀。當時江蘇一帶的節度使在潤州即現在的鎮江，而蘇州連保留一座寺院的資格都沒有，虎丘山寺和塔也不可倖免地被摧毀了。

【閱讀連結】

關於虎丘塔第三泉的由來還有一個傳說。五代十國時期列國紛爭，太湖邊的上浜村百姓都怕本地出皇帝，被逼打仗。有一天，一座寶塔從天而降。有個想當皇帝的人藉機說：「喜事啊，寶塔鎮龍地，皇帝出這裡。」

百姓一聽這話便動手砸塔，那座寶塔竟騰空而起。孫悟空路過此處，看見寶塔便用金箍棒一撥，寶塔失手落在山頂，塔身沒落正，就一直傾斜。孫悟空夾在腋下的一壺美酒也在山上砸開了一座「鐵華岩」，這個岩泉形狀如瓶，水質甘洌，後人稱為第三泉。

▎歷經滄桑的古塔數度重建

北宋年間，蘇州知州魏庠奏改虎丘山寺為「雲岩禪寺」，由律宗改奉禪宗，虎丘塔的塔名也改為「雲岩寺塔」。後來人們又將「雲岩禪寺」更名為「虎阜禪寺」，但人們仍習慣稱為「虎丘寺」，把雲岩寺塔稱為「虎丘塔」。

律宗是中國佛教宗派，因著重研習及傳持戒律而得名，實際創始人為唐代道宣。因依據五部律中的《四分律》建宗，也稱四分律宗。後來因道宣住終南山，又有南山律宗或南山宗之稱。

到了公元一〇三四年，宋真宗趙恆御書三百卷副本藏於虎丘寺中。為此，公元一〇三七年寺院又在虎丘寺特建御書閣。公元一〇四四年，又把禪寺改為十方住持，此後，這裡經常是禪僧掛錫的地方。

　　南宋紹興初年，高僧紹隆來到虎丘講經，一時眾僧雲集，聲名大振，於是形成禪宗臨濟宗的一個派別「虎丘派」。紹隆法師名重宇內，聲聞海外，法席鼎盛。東南大叢林被稱為五山十剎，虎丘就是其中的一處。

　　公元一一三六年，紹隆法師在虎丘寺圓寂坐化。虎丘曾經有一所隆祖塔院，日本使者來到中國蘇州時，必定先要朝拜隆祖塔，可見虎丘影響之大。

　　虎丘是個歷史悠久、人文景觀豐富的風景名勝地。唐代著名詩人白居易任蘇州刺史時，曾鑿山引水，並修七里堤，使虎丘景緻更為秀美。宋代詩人蘇軾曾經說過：「到蘇州而不遊虎丘，誠為憾事。」

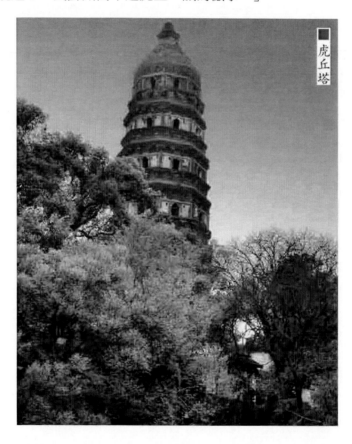

虎丘塔

　　北宋著名的書學理論家朱長文在《虎丘山有三絕》中寫道：

望山之形，不越崗陵，而登之者，風見層峰峭壁，勢足千仞，一絕也；近鄰郛郭，矗起原隰，旁無連續，萬景都會，四邊穹窿，北垣海虞，震澤滄州，雲氣出沒，廓然四顧，指掌千里，二絕也；劍池泓渟，徹海浸雲，不盈不虛，終古湛湛，三絕也。

朱長文所提的劍池是歷代上至朝廷、達官貴人，下至黎民百姓尋蹤覓寶的地方。人們嚮往的不只是劍池的景觀，更因為傳說中劍池埋藏的無盡寶藏。但是，無論誰去尋寶，始終沒有尋到寶藏的蹤影。

朱長文（公元一〇三九年至一〇九八年）是北宋書學理論家。字伯原，號樂圃、潛溪隱夫，蘇州吳人。他為太學博士，遷祕書省正字、祕閣校理等職。所輯周穆王以來金石遺文、名人筆記。他著述甚富，本有樂圃集一百卷，南渡後，盡毀於兵火。長於書法理論，所編著《墨池編》、《續書斷》等，頗為世重。

劍池到底是天然而成還是由人工斧鑿而成，這裡是否真的埋有吳王闔閭的屍身，在一系列尋寶失敗之後，人們不禁對劍池產生了種種疑問。

為著搞清劍池的真實情況，朱長文曾經到虎丘進行實地考察。他在經過一番實地考察後斷言，劍池完全是天造地設的，它是大自然的產物，根本不是人力造就的，古代關於劍池的傳說純是無稽之談，劍池根本沒什麼神祕可言。

秦始皇和楚霸王等人之所以屢次尋寶失敗，也是因為他們誤聽傳說從而上當受騙。劍池不過是古代人在這裡鑄造寶劍時淬火的地方，那麼劍池的謎題也似乎迎刃而解了。

■虎丘劍池

　　虎丘塔另一處神祕的景觀是白蓮池和點頭石，這裡還有一個生公講經的傳說。

　　生公是中國晉代的著名高僧，名叫竺道生。當時他主要闡述涅槃經，宣揚「苦海無邊回頭是岸，放下屠刀立地成佛」和「一切眾生，悉有佛性」等佛教觀點。但是，他的學說被舊學不容，遭到北方士大夫的排擠，將他貶出了京城。

　　於是，生公到處雲遊來到虎丘，在這裡講經。丘上有一巨石，當時聽他講經的人很多。有一千多個人就圍坐在這塊巨石上，上書「千人坐」，是後來明代著名學者、詩人、書法家胡纘宗所書。

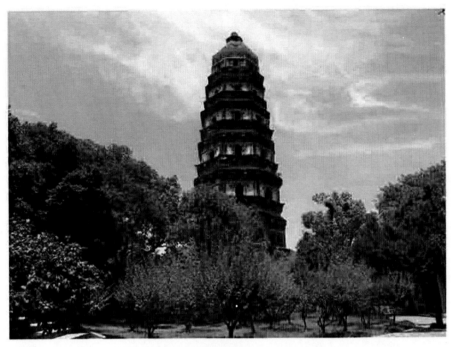

■虎丘塔

　　因為生公的學術觀點同樣也遭到南方士大夫的排擠，於是他們將這些聽
經人全部趕走不准再來聽經了，但是生公並不灰心，對著聽經人留下的塊塊
墊坐石講經。

　　他講了三天三夜，口乾舌燥，當他講到一切惡人皆能成佛時，其中有一
塊石頭突然之間向他微微點頭示意，意思彷彿是說我懂了，這塊石頭就是白
蓮池中的點頭石。

　　相傳，當時正值隆冬季節，池中的白蓮花不但沒有被凍死，反而競相開
放，池水也盈滿了，所以有「生來池水滿，生去池水空」，「生公說法，頑
石點頭，白蓮花開」的說法。

　　在宋代，在虎丘山上創建的還有應夢觀音殿、轉輪大藏殿、水陸堂、陳
公樓雙井橋、千頃雲閣、和靖書院等。

　　北宋天聖年間，湖州臧逵臧寧兄弟侍奉雙親十年如一日。臧逵積勞成疾，家中十分貧困。臧逵潔齋默念觀世音菩薩名號，到了晚上，他就夢見有一個穿白衣的人用針炙他的雙耳，早上醒來，身上的病痛完全消失了。

　　由於臧逵擅長繪畫，臧寧擅長精刻，倆人便發願雕塑一尊觀音像，但他們不清楚觀世音具體的模樣。有一天，臧逵又夢見了白衣仙人，醒來連忙回憶夢中的形象。

　　他描繪的觀世音大士容貌清秀，慈祥可親，體態健美，神態莊重，令人肅然起敬。當時，人們看了無不稱好，稱為應夢觀音，傳為佳話。

　　後來，臧逵畫應夢觀音圖和臧寧刻石觀音像這一舉動，驚動了當時朝野上下，佛門諸宗。

■虎丘觀音殿遺址

■朱元璋明太祖朱元璋，字國瑞，明朝的開國皇帝。原名朱重八，後取名興宗。公元一三六八年，在南京稱帝後建立了全國統一的封建政權。統治時期被稱為「洪武之治」。

　　公元一〇七三年，官、佛、民各界一致在佛教名山虎丘的第三泉南、千人石西側便開闢了一塊地方，在此地建起了石觀音殿。

公元一〇七四年九月，石觀音殿竣工，開光之日，人潮如湧。極其珍貴的是，上自宰相、尚書，下至知府、知縣，公卿大夫曾公亮、胡宗愈、沈括等九十二人，每人書《普門品》一行，每個人都寫下自己的官職、姓名，刻在石壁上，希望永遠流傳後世，成為當時一大盛事。史稱「熙寧經刻」。

公元一三八八至一三三四年間，雲岩寺有過一次較大規模的修建，塔的維修也第一次見於史料記載，現存的二山門，斷梁殿就是當時修建的。同時修繕和改建的還有大佛殿、千佛閣、三大士殿、平遠堂、小吳軒、花雨亭等建築，並鑄造巨鐘一口，開通兩千多公尺環山溪。

元代末年，群雄並起，到了公元一三五六年，張士誠占領平江，就是今天的蘇州割據稱王。為了保衛城池，張士誠選中水陸要衝的虎丘駐軍布防，在開通濬環山溪的同時，沿溪修築了一座環山城，將名勝之所變成了戒備森嚴的軍事要害。一時間「山上樓台山下城，朱旗夾道少人行。」，但是虎丘土城在軍事上並沒有發揮作用。

公元一三六六年，朱元璋派大將徐達、常遇春率軍征討張士誠，圍攻孤城平江長達十個月。相傳徐達的攻城指揮部就設在虎丘，而常遇春也在虎丘屯兵，與張士誠軍在山塘至閶門南北濠一帶展開了激戰。

據明代《虎丘山志》記載，常遇春打敗盤踞在虎丘的張士誠，虎丘寺把應夢觀音圖和銅香爐獻給常遇春，常遇春並不接受，命令手下去拿虎丘畫。

這幅畫後來被常州的范某得到。范某開始並不知道畫是虎丘山的東西，他母親有一天晚上夢見一個女子說：「送我回去。」

他母親問：「要送你到哪裡呢？」

女子回答說：「虎丘。」

范某母親看見畫像上有「虎丘」的字樣，便囑咐兒子把畫送回虎丘。

在范某運畫的船路過滸墅的時候，畫又被賊偷去。後來，有人買了此畫，在睡覺時也夢見女子說：「我家在虎丘，送我回去吧。」

買畫的人也把畫送回來虎丘。

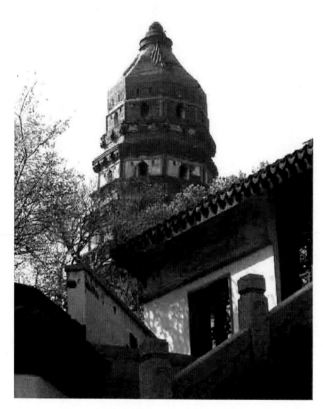

■雲岩寺虎丘塔

雖然是民間的傳說，卻可看出當時人們對虎丘的重視和嚮往。

明代是虎丘塔歷史上的多事之秋，曾經三次發生火災，毀而復建。第一次是公元一三九四年，寺僧不小心釀成火災，虎丘寺被焚毀，火勢蔓延到浮屠塔。約公元一四○三年虎丘塔被重修，建大佛殿、文殊閣。公元一四一七至一四一九年又增建妙莊嚴閣、千佛閣、大悲閣、轉輪大藏殿、天王殿、旃林選佛場等。

虎丘寺第二次發生火災是在公元一四三三年。當時火勢蔓延到寺院僧舍，附近的浮屠塔也備受牽連，比上一次火災更為嚴重。巡撫侍郎周忱、知府況鍾聞知雲岩寺住持南邱立志復興，帶頭把俸祿捐助給寺院，蘇州的官民紛紛捐助財物。

從公元一四三七至一四五三年的十五年間，先後修復寶塔、重建大佛殿，而後構建敕賜藏經閣庋藏敕賜《藏經》、三大士殿、伽藍殿、香積堂、海泉亭等。

嘉靖萬曆和天啟年間，在知府胡瓚宗等倡議和贊助下，又陸續修建了萬佛閣、西方殿、伽藍殿，天王殿。千手觀音殿、大悲閣、轉輪大藏殿、千佛閣、悟石軒、和靖祠、五賢祠、申公祠、仰蘇樓等，並再次修繕虎丘塔。

但是，時隔不久，虎丘寺經歷了第三次大火，其中大雄寶殿、萬佛閣、方丈樓觀，一夜之間銷聲匿跡了。公元一六三八至一六四〇年，巡撫張國維捐俸重建大雄寶殿、千佛閣，並修塔。據考證，虎丘塔的第七層就是當時改建的。

【閱讀連結】

臧達和臧寧兄弟倆從湖州來到蘇州後，就立即召集群眾開始立觀音像，前後歷時十年。

百姓知道兄弟二人的孝心後，紛紛慷慨解囊，以資捐助。臧達又在洞庭西山找到了一方太湖美石。這塊石頭像玉般瑩潤，又能發出金一般的聲音，極不尋常。

臧寧便著手按照臧達畫的圖像用心琢雕起來。每當他遇到細微之處感到困難不得其解時，晚上總能夢見心得，就像有人教授一樣。經過臧達十年的精雕細刻，石觀音像終於完成，整個石像栩栩如生，人們無不稱讚。

▍坐擁虎丘九宜的擁翠山莊

　　明代後期，虎丘塔更成為人們瀏覽的勝地。不僅王公貴族趨之若鶩，平民百姓都欣然前往。時人稱讚虎丘有九宜：宜月、宜雪、宜雨、宜煙、宜春曉、宜夏、宜秋爽、宜落木、宜夕陽。由此可見，虎丘所以無論春夏秋冬、陰晴雨雪，都各有致趣。

▍擁翠山莊

　　在清代，虎丘經歷了一個盛極而衰的過程。虎丘最興盛的時候，是康熙至乾隆年間。康熙帝玄燁和乾隆帝弘曆都曾六次南巡，他們每次下江南時都要光臨虎丘。有幾次，兩位皇帝從浙江返回京城途經蘇州還要重遊虎丘。

　　祖孫二人先後在虎丘題寫匾額楹聯數十處，吟詩不下二十首。虎丘山門所懸的「虎阜禪寺」豎匾就是玄燁的手筆。

　　為此，公元一六八八至一七〇六年間，虎丘先後建起了萬歲樓、御碑亭、文昌閣，以及宏偉的行宮「含暉山館」，接著又重修了大雄寶殿和千佛閣。千佛閣始建於唐大曆三年，元末毀。明初，梵琦禪師發宏願重建寶閣，並銅

鑄千佛供奉。後佛閣屢圮屢修。公元一九八四年重行修復。千佛閣共有兩層，重簷斗拱，木雕彩繪。陳從周教授稱它為「浙江第一閣」。

公元一七五○年，虎丘寺再次全面修整，公元一七五四年增建千手觀音殿、地藏殿，公元一七七三年重修虎丘塔。

■光緒皇帝畫像

當時，虎丘山前山後軒榭亭台逶邐參差，達五千多間，共有勝景兩百多處。

清朝皇帝也時常光顧虎丘寺。在寺中斷梁殿內就有康熙手書「路接天閶」的匾額以及頻那耶迦塑像，頻那耶迦就是人們俗稱的哼哈二將，可惜隨著時光的流逝，塑像已毀。

　　到了清朝光緒年間，朝廷又組織在虎丘塔旁增建了著名的景觀擁翠山莊。擁翠山莊位於虎丘寺的二山門內，面積約六百多平方公尺，利用山勢自南往北向上而建。山莊共有四層，入口有高牆和長石階。

　　擁翠山莊依山勢起伏而建，舊為月駕軒故址。莊中有抱甕軒、靈瀾精舍和問泉亭等處，規模不大，但構築精巧。

■劉墉（公元一七一九年至一八〇四年），字崇如，號石庵，另有青原、香岩、東武等字號，清代書畫家、政治家。公元一七五一年進士，官至內閣大學士，為官清廉。擅長小楷，傳世書法作品以行書為多。

　　擁翠山莊園門朝向南，門前有石階。門楣「擁翠山莊」用正楷書就。大門左右兩壁白牆上嵌有「龍、虎、豹、熊」行草大字石刻四方，蒼勁有力，氣勢磅礴。相傳由清代桂林的陶茂森所書。

　　根據李根源《虎阜金石經眼錄》記載，「龍、虎」兩個大字是公元一七八五年，朝廷參議蔣之逵所書，原在五人墓東邊的蔣參議祠內。

　　園基依山勢分四個層次，逐層升高，總平面呈縱向長方形，範圍雖小，但由於每層台地的布局都不相同，景色十分豐富。

　　進入山莊門後，就是園的第一層了，這裡地勢比較低。其間建有抱甕軒，面寬三間，也是全園的主要建築。軒東花窗粉牆環繞，牆外即古憨憨泉，軒後有邊門可通井台。

　　井台中間有一井泉，猶如一個盛水的甕，故把軒名稱為抱甕軒。軒內原來留有清代書畫家、政治家劉墉撰寫的一副對聯：

　　香草美人鄰，百代豔名齊小小；

　　茅亭花影宿，一泓清味問憨憨。

　　意思是軒對面是真娘墓，有幸與之為鄰，因為真娘與名妓蘇小小齊名，一泓清冽甘美的泉水從何處來，只有去問憨憨和尚了。

　　隨著山勢向上，第二層園景是四角形問泉亭，東南面對古代憨憨泉，因有此泉而設置問泉亭。亭內設有石桌石凳，可供小憩，壁上有「廬山瀑布」掛屏及詩條石碑兩塊。廬山瀑布主要是由三疊泉瀑布、開先瀑布、石門澗瀑布、黃龍潭和烏龍潭瀑布、王家坡雙瀑和玉簾泉瀑布等組成的廬山瀑布群。因李白《望廬山瀑布》「日照香爐生紫煙，遙看瀑布掛前川」的名句為人熟知。

　　在問泉亭的西北兩面堆疊太湖石擬態假山，形似龍、虎、豹、熊，和外牆的題字相呼應。

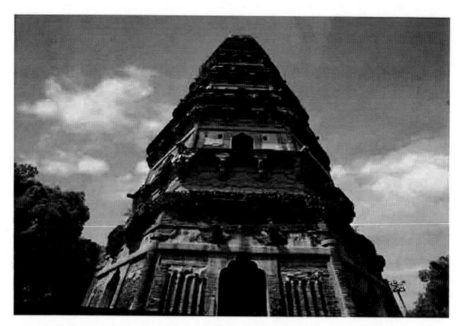

■藍天下聳立的虎丘塔

■海涌峰石碑

在峰石之間，蹬道沿路種植白皮松、石榴、柴油薇、黃楊及花卉等，自然有致。圍牆隱約於樹叢間，牆內牆外交相輝映，融為一體，呈現出一幅「擁翠」的生動圖景。

問泉亭西側有一座軒榭，軒榭南北各有小軒，整個形體就像小舟一樣，因此取《水經注》「峰駐月駕」的句意題為月駕軒。這是第三層園景。

月駕軒舊時有題額「不波小艇」，存有狀元陸潤癢書楹聯一副：

在山泉清，出山泉濁；

陸居非屋，水居非舟。

上聯寫憨憨泉，由清濁之分帶出自然的可愛、人世的混濁；下聯勾畫了月駕軒的形態特徵，似屋非屋，似舟非舟，未知是在陸上還是在水中。聯語通俗巧妙，詼諧有趣。

在月駕軒內壁間嵌有公元一七九六年由清代史學家、漢學家錢大昕隸書「海湧峰」石碑，書風古樸端麗，不愧是大家手筆。

後來，這通石碑在虎丘山麓被發現後移嵌於此。

虎丘抱甕軒

由月駕軒向上走，就是第四層園景。這是擁翠山莊的主要建築靈瀾精舍。「靈瀾」就是「美泉」，指憨憨泉。軒內原有洪鈞撰書楹聯一副：部獅峰底事回頭，想頑石能靈，不獨甘泉通法力；為虎阜別開生面，看遠山如畫，翻憑劫火洗塵囂。

上聯寫出了有關虎丘的三個故事，獅子回頭望虎丘的故事，生公說法、頑石點頭的故事，憨憨泉的故事，下聯則

描寫擁翠山莊遠眺所看到的別開生面的自然景觀，襯托出山莊優越的地理位置。

靈瀾精舍東側有平台突出園牆外，圍以青石低欄，形制古樸，既可縱觀虎丘山麓，又可仰望虎丘古塔。台下就是上山的路。

走過前廳抱甕軒，從後院東北角拾級而上，就來到了問泉亭。順著曲磴向北是山莊的主廳靈瀾精舍，廳的前面和東側都有平台，經過廳的西側門，可直接來到虎丘塔下。

擁翠山莊沒有水，但依憑地勢高下，布置建築、石峰、磴道、花木，曲折有致，又能借景園外，近觀虎丘，遠眺獅子山，是在風景區中營建園林較成功的實例。

公元一六六九年，虎丘被圈入行宮，公元一八六〇年，虎丘塔毀於火災。然而，在公元一八六〇年至一八六三年間，虎丘飽受兵火戰亂的摧殘，進入衰落時期。虎丘塔成為危塔，西風殘照，人跡罕至，荒涼不堪。直到公元一八七一年，虎丘寺的殿宇才略有恢復，但是規模已大不如前了。

【閱讀連結】

虎丘寺斷梁殿的斷梁因何被保存下來的呢？這其中還有一個故事呢。

話說清朝乾隆皇帝南巡時，曾下令修建虎丘廟門。由於當時時間非常緊迫，就在準備上梁的時候，才發現原先準備作為大梁的整塊木料已經被作為頂梁鋸成了兩截。

由於限期的臨近，無法另外尋找到合適的木料，人稱「賽魯班」的老木匠得到高人指點後，就用這根斷梁終於如期的完工。乾隆皇帝聽到此事後非常高興，特別獎賞了這位能工巧匠，斷梁也從此被保留下來。

▌千年古塔謎題的初步破解

人們對虎丘塔千載如故，對虎丘塔旁的虎丘劍池的探索更是一如既往。

關於虎丘劍池的謎題，到了明、清時代仍受到許多人的關注，也有人對劍池是否藏有寶藏持懷疑的態度。許多不同意朱長文和王禹偁看法的人，給後人留下了大量的寶貴資料。

其中，有一位不太知名的古人，在一本叫做《山志》的書中，記下了這樣的一件事：

公元一五一二年，蘇州劍池忽然水乾見底，當時，人們奇異地看見一面池壁上有扇緊關著的石扉。

有的遊人的好奇心的驅使下，竟然大著膽子下到池裡去探訪。在劍池的石壁上，人們看見了明代宰相王鏊等人留下的題記……。

這段記載儘管很簡單，但它無疑地向人們表明，以前關於劍池埋葬著吳王闔閭和大量珍寶的傳說，並非完全是無中生有，而很可能就是事實。

中華人民共和國成立以後，許多專家學者先後到虎丘進行了實地的考察和研究。最終，專家學者們推翻了宋代朱長文、王禹偁等人的結論，得出虎丘劍池不是天然形成而是由人工修建的。

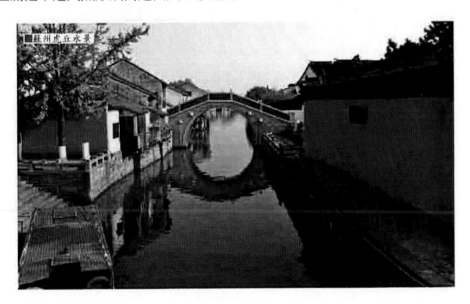
■蘇州虎丘水景

　　虎丘原是吳王闔閭和他兒子夫差的王宮。闔閭生前認真研究了古代皇家建造陵墓的規律，細緻地勘測了劍池一帶的地理條件。他瞭解到古代皇家建造陵墓，第一要規模宏大，第二要精巧和隱蔽。

　　劍池地勢險要，依山近水，終年流水不斷，很合乎古代營造王陵的規矩，因此吳王闔閭就決定在這裡建造自己的陵墓。

■唐伯虎（公元一四七〇年至一五二三年），唐寅，字伯虎，一字子畏，號六如居士、桃花庵主等，他與祝允明、文徵明、徐禎卿並稱「江南四才子」，繪畫與沈周、文徵明、仇英並稱「吳門四家」。

　　吳王是春秋五霸之一，他為了防止在自己死後有人來盜屍和挖寶，在生前就用心選擇營造陵墓的場所。後來，闔閭駕崩了，他的兒子夫差，就遵從他的遺囑，按照古代營造王陵的規矩辦理，經過精心施工，把闔閭的遺體葬在了劍池下面，並把他生前喜愛的寶劍和珍寶用來陪葬。

　　為了最後弄清虎丘劍池的真實面貌，公元一九五五年，在許多科學家的倡導下，蘇州市政府決定組織力量對劍池進行疏濬開掘。

　　要準備挖掘劍池，第一步是運用現代化的手段，把劍池裡的水抽乾。在機器日夜不停地工作幾天後，劍池的水終於被排完了。人們在清除汙泥後，清楚地看到了劍池塘全貌。

　　劍池的面積不大，池深約五公尺，池的底部很平坦，它的東西兩面石壁自下而上都很平直，劍池東面石壁上砌著兩塊經過雕刻的石板，石板上赫然寫著王鏊、唐伯虎等明代名人的手跡。

　　這些文字的內容與古人在《山志》一書中的記載相符。這些發現，以十分確鑿的證據證明了劍池是由人工開山劈石而成，古代宋長文、王禹偁等人斷言劍池是由天然而成，是缺乏事實根據的。

　　科學工作者開始刷洗劍池石壁上的苔蘚，經過核實，在劍池東側的岩壁上的確有明代長洲、吳縣、崑山三縣令吾翕等人以及唐寅、王鏊等人的石刻記事兩方，載有公元一五一二年，劍池水乾，人們在池底發現吳王墓門的簡單情況。

　　清理出劍池的汙泥後，人們發現在劍池兩壁自上到底切削平整，池底也很平坦，沒有高低欹斜的現象，顯然是由人工開山劈石鑿成的。

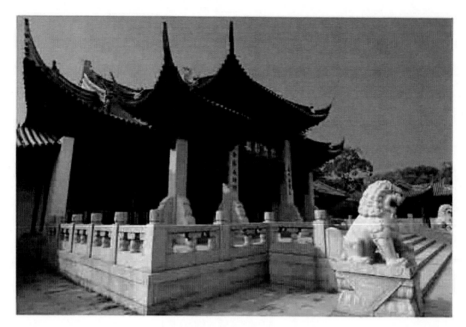
■虎丘塔旁的大殿

　　劍池南有土壩一個，與石壁三面相連，面積約一平方公尺，相當於八仙桌大小。八仙桌是指桌面四邊長度相等的、桌面較寬的方桌，大方桌四邊，每邊可坐兩個人，四邊圍坐八個人，猶如八仙，因而稱之為八仙桌。

　　土壩低於平時水面一公尺，是人工築成用來蓄水的。由於池北最狹窄的地方，有一個洞穴和向北延伸約三公尺多長的人工開鑿的隧道，身材魁梧的人可以單獨出入，舉手可摸到頂，從上到下方正筆直。

　　在隧道的盡頭是一喇叭形狀的出口，前有一公尺多的空隙地，只能容納四人並肩站立。前面有用麻礫石人工琢成的長方石板四塊，一塊平鋪土中作底座，三塊橫砌疊放著，就像一塊大碑石。

　　每塊石板的面積不到一平方公尺。第一塊已經脫位，斜倚在第二塊上。第二塊石板門的石質不同於虎丘本山的火成岩，表面平整。

由於長期受池水侵蝕，顯露出橫斜稀疏的石筋。根據形制分析，這是一種洞室墓的墓門。劍池是豎穴，南北向，池底的石穴是通路，這和春秋戰國時代的墓制形式是完全相符的。

據相關史料記載：闔閭之葬，穿土為山，積壤為丘，發五郡之士十萬人，共治千里，使象運土鑿池，四周廣六十里，水深一丈……傾水銀為池六尺，黃金珍玉為鳧雁。

這樣誇大的描寫，雖然不一定可信，但作為春秋末年五霸之一的吳王之墓，建築規模肯定很大，墓室設計也必然會相當精密和隱蔽。

從虎丘後山由泥土堆成和上述種種跡象分析，劍池很可能是為了掩護呈王墓而設計開鑿的。墓門後面也很可能存在某種祕密。但是吳王墓是否就在其中，在未經考古發掘證實之前，依然是千古之謎。

疏濬開掘的第二步，是查清劍池的地下祕密，尋找吳王闔閭墓穴。在抽乾劍池積水後，有人在池底岩石中間意外地發現了一個三角形洞穴。幾天後，幾個人小心翼翼地把洞穴擴展開，用木板鋪設在地上，持著手電筒，踩著木板鋪成的路，一個接一個地鑽進了洞內。

■ 虎丘塔石板小路

地下洞穴的通道陰森潮濕，長約十公尺。人在裡面穿行，舉手便可以摸到洞頂。人們靠著手電筒的光亮，走過了那側面狹長的通道後，來到了洞的盡頭。洞盡頭比剛進洞進的通道要寬敞些。

人們一進到比較寬敞的洞盡頭時，迎面碰到了三塊矗立著的長方形的石板，每塊石板都是近一公尺高、約一公尺寬。大家猜測，這三塊石板可能就是吳王闔閭陵墓門，在石板後面可能就安放著吳王闔閭的遺體和珍寶。

可是，幾天後，正當部分科學考察工作者準備著手搬開三塊長方形石板時，突然接到了停止開掘墓穴的通知。

通知中說明如果當真要打開深藏在劍池底下的那個墓穴，那建築在劍池邊上的虎丘寶塔就可能毀於一旦，整個虎丘風景區也將隨之化為烏有。這樣損失就太大了。科學考察工作者們只得停止考察。

就這樣，劍池之謎的內幕在即將揭開的一剎那被叫停，對於劍池祕密的探索也就因此告一段落。

公元一九五六年，研究者在虎丘塔內發現了大量文物，其中有越窯、蓮花石龜等罕見的藝術珍品。

越窯是中國古代南方青瓷窯，窯所在地主要在今浙江省上虞、餘姚等地。生產年代自東漢到宋代，唐、五代時最著名的青瓷窯場和青瓷系統。所燒青瓷代表了當時青瓷的最高水平。

青瓷則是表面施有青色釉的瓷器。青瓷色調的形成，主要是胎釉中含有一定量的氧化鐵，在還原焰氣中焙燒而成。青瓷以瓷質細膩，線條流暢、造型渾樸、色澤純潔而著稱於世。

古老的虎丘塔經歷歲月的風霜，塔體已經傾斜彎曲，渾身裂縫，岌岌可危。塔的第七層塔剎部分毀壞無存，塔剎頂部已變成一個空洞，抬頭可見藍天白雲。

蘇州有關部門針對虎丘塔這一狀況及時進行搶修。首先對塔身進行了加固，即在每層塔身加鋼箍三道，並在每層樓面的東西方向和南北方向加置十字鋼筋，與塔身鋼筋拉結在一起；對塔體裂縫和塔壁缺損部位噴灌水泥砂漿進行修補。

這次搶修時，還在塔的二、三、四層的樓層窖穴中發現了越窯青瓷蓮花碗、楠木經箱、刺繡經帙、檀龕寶相和石函、經卷、經袱、錢幣和銅鏡等一批五代至北宋初年的文物，為研究虎丘塔和五代、宋初的蘇州的歷史提供了大量珍貴的實物資料。

特別是越窯青瓷蓮花碗，碗身和承托都由大瓣蓮花圖案組成，猶如出水芙蓉，造型精美，釉色滋潤，為青瓷中的極品，後來被定為國家一級文物。公元一九六一年，虎丘塔被中國國務院列為全國重點文物保護單位。

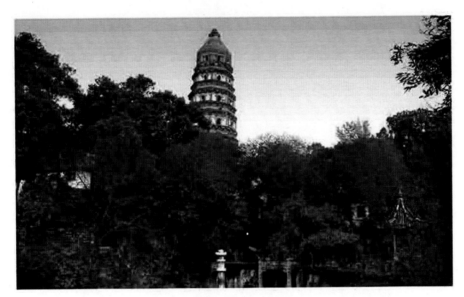

■虎丘塔遠景

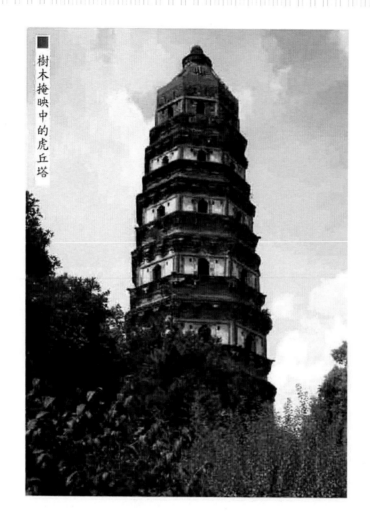

樹木掩映中的虎丘塔

公元一九八一年至一九八六年，虎丘塔又進行了第二次大修。這次以加固塔基和基礎為主，在塔底外圍處共打了四十四個深坑，直至岩石層。再在坑裡構築混凝土殼體基礎，塔體穩定，傾斜和沉降的變化都降到了極小的範圍。

幾經興衰的虎丘塔以其雄偉的姿態屹立在虎丘山的山巔上，它是蘇州古老歷史的見證，更是古城蘇州的象徵。

【閱讀連結】

在虎丘上有一個山洞，關於山洞還有一段故事。這個特殊的山洞在春秋時期被稱為勾踐洞。「臥薪嘗膽」這個成語就出於此地，據《東周列國志》記載，吳王夫差大敗越國後，越王勾踐被迫作為人質來到吳國，夫差命人在闔閭墓的旁邊造一個石室，讓勾踐夫婦居住。

相傳，這個山洞就是當年勾踐夫婦棲身的地方，所以名為勾踐洞。相傳，在晉代有一位賣橘子的老人偶然走進這洞，看見兩位神仙在這裡下棋，所以勾踐洞又被稱為仙人洞。

十二邊塔　嵩岳寺塔

嵩岳寺塔是中國現存最古老的多角形密簷式磚塔，位於鄭州登封市城西北太室山南麓的嵩岳寺內，距今已有一千五百多年的歷史。

嵩岳寺始建於公元五九〇年，原是魏宣武帝的離宮，後改為佛教寺院，公元五二〇年改名閒居寺，公元六〇六年改名為嵩岳寺。嵩岳寺塔的一些元素還具有印度阿育王時期佛塔的特色。是中國唯一平面為十二邊形的塔，在中國建築史上具有崇高地位。

▌由王宮改建成的古老寺塔

在幅員遼闊的中國隨處都可以看到古塔的蹤影。無論是皇宮、王府，還是鄉野山村，無論是江邊、海邊，還是寺廟、道觀，都可見到那些千姿百態的古塔。

中國古塔種類繁多，嵩岳寺塔是中國現存最古老的佛塔，在全世界也不多見。

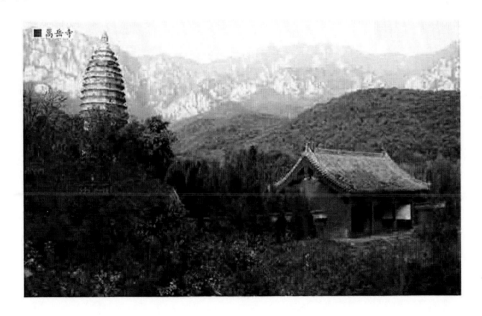

■嵩岳寺

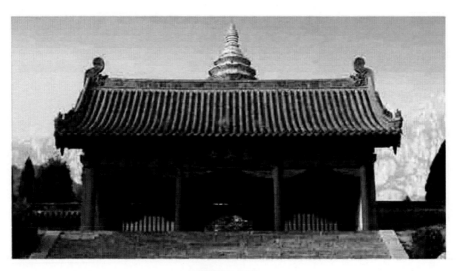

■嵩岳寺門

　　嵩岳寺塔有些元素還有印度阿育王時期佛塔的特色，而阿育王時期的佛塔，在印度已經找不到了，許多研究印度阿育王時期佛塔的學者和專家必須要到嵩岳寺塔來。

　　嵩岳寺塔，在登封縣城西北六千公尺太室山南麓嵩岳寺內。嵩岳寺原名「閒居寺」，早先是北魏皇室的一座離宮，後來改建為佛寺。此寺的建造年代在公元五〇八年至五二〇年之間，最少也有一千五百年的歷史。

　　北魏是由鮮卑族拓跋氏建立的封建王朝，是南北朝時期北朝第一個朝代，又稱後魏，拓跋魏，元魏。北魏時期，佛教得到空前發展，促進了北魏的封建化和民族融合。

　　以寺名命名該塔的「嵩岳寺」始建於公元五〇九年，就是北魏宣武帝永平二年，這裡本是宣武帝的離宮，後被改建為佛教寺院。

　　公元五二〇年，嵩岳寺改名閒居寺，寺院中又增建殿宇一千多間，其中就包括嵩岳寺塔。到了隋文帝時期，公元六〇一年，閒居寺再次改名為嵩岳寺。

　　嵩岳寺塔的建築設計藝術，堪稱「古塔一絕」。嵩岳寺為單層密簷式磚塔，是此類磚塔的鼻祖。為嵩岳寺塔是由青磚和黃泥砌築成的十五層簷式磚塔，平面呈十二邊形。

　　十二邊形，也是中國古塔中的唯一的特例。

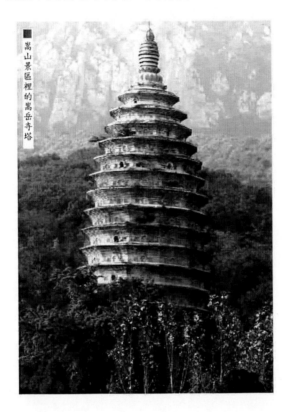
嵩山景區裡的嵩岳寺塔

　　密簷之間矮壁上砌有各式門窗，密簷自下而上逐層收縮，構成一條柔和的拋物線。

　　寺塔總高約三十七公尺，底層直徑十公尺，內徑五公尺多，壁體厚二點五公尺。塔的外部，分別由「基石」、「塔身」和「寶剎」組成。

　　基台隨塔身砌成十二邊形，台高約八十五公分，寬約一百六十公分。塔前砌長方形月台，塔後砌南道，與基台同高。

基台以上為塔身，塔身中部砌一周腰簷，把它分為上下兩段。下段為素壁，各邊長為兩百八十公分，四向有門。

上部為全塔最好裝飾，也是最重要的部位。東、西、南、北四面與腰簷以下通為券門，門額做雙伏雙券尖拱形，拱尖飾三個蓮瓣，券角飾有對稱的外捲旋紋；拱尖左右的壁面上各嵌入石銘一方。

十二轉角處，各砌出半隱半露的倚柱，外露部分呈六角形。柱頭飾火焰寶珠與覆蓮，柱下砌出平台及覆盆式柱礎。

除了壁門的四面外，其餘八面倚柱之間各造一個佛龕，呈單層方塔狀，略突出於塔壁外側。

龕身正面上部嵌有一塊平石。龕有券門，龕室內平面呈長方形。龕內外都有彩畫痕跡。

龕下有基座，正面兩個並列的壺門內各雕一蹲石獅，全塔共雕十六個獅子，有立有臥，正側各異，造型雄健、氣勢恢宏。

塔身是十五層疊澀簷，每兩簷間相距很近，故稱密簷。簷間砌有矮壁，簷上砌出拱形門與檻窗，除了幾個小門是真的外，絕大多數是雕飾的假門和假窗。

密簷的上部就是塔剎，自上向下由寶珠、七重和輪、寶裝蓮花式覆缽等組成，高三公尺多。

塔室內空，從四面券門都可到達。塔室上層以疊澀內簷分為十層，最下一層內壁仍是十二邊形，二層以上都改為八邊形。這就是「凌空八相而圓」的建築手法。

嵩岳寺塔由於建築技術高超，塔身雖用青磚、黃泥壘砌而成，但經歷一千五百多年仍巍然屹立在崇山之中，是中國古代建築中的罕例，在世界建築史上佔有重要地位。這種富於創造與變化的做法，表現出中國古代人民的建築才能和智慧。

到了金元以後，嵩岳寺逐漸走向了衰落，後來，嵩岳寺的主要建築僅剩下嵩岳寺塔和建於清代的大雄寶殿。

【閱讀連結】

嵩岳寺塔沒有塔棚木梯，人們登不上塔頂，這裡還有一個古老的傳說。

很早以前，寺中和尚跟嵩岳寺塔的和尚住在一起。有一天，小和尚掃地時突然兩腳升空又落到地上。老和尚得知此事後四處查看，他看到一條巨蟒正張開血盆大口，把小和尚往肚子裡吸。

老和尚招來眾和尚，眾人商量後，決定用火燒來除掉巨蟒以絕後患。大夥說幹就幹，他們打開塔門把柴火堆得老高，熊熊大火燒死了黑蟒，也燒掉了塔棚和木梯，從此嵩岳寺中便只剩下一座沒有塔棚和木梯的空塔了。

▌嵩岳寺塔僅存的詩文和碑刻

在中國，寶塔歷來是文人墨客嚮往的地方。歷代的名人大士觀光寺塔後多會留下自己的墨寶。這些珍貴的文字記載著古塔興衰的歷史。

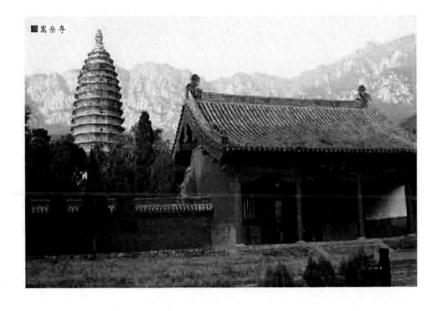

■嵩岳寺

　　然而，關於嵩岳寺塔所存的詩文卻極其稀少，只有一首流傳至今，雖然我們不知道這首詩的作者是誰，但是我們能從這首樸實無華的詩文中感受到嵩岳寺塔的氣息。

　　屋落雞叫人聲和，

　　嵩山風光如花朵。

　　魏大塔寺閣千古，

　　漢柏伸壁迎遊客。

■達摩菩提，達摩又稱菩提達磨，意譯為覺法。自稱佛傳禪宗第二十八祖，是中國禪宗的始祖，故中國的禪宗又稱達摩宗，達摩被尊稱為「東土第一代祖師」。

　　這首詩的作者，已無從查考，但他的詩可供後人欣賞。全詩使用白描手法，寥寥幾筆便勾勒出一幅美妙動人的畫面，令人傾心神住。

詩是語言的藝術，也是一種充滿想像力的藝術。詩中的景物和意念可憑欣賞者的想像力描繪出來。

作者用比喻、擬人等修辭手法看似寫景、狀物，實際上情在景中，理寓詩中。

該詩含而蓄深刻地表達了詩人崇敬自然、眷戀國寶、執著向善的思想感情。

在嵩岳寺塔的旁邊立有一通「大德大證禪師碑」。碑文上刻有詳細介紹。這通石碑刻於公元七六九年，也就是唐大曆四年，主要記述了大德大證禪師的生平事跡和佛教禪宗初祖達摩至大證北宗九祖的傳法世系，以及對大證禪師的熱情頌揚和悼念。

這塊石碑中由唐代宰相王縉撰文，唐代著名書法家徐浩楷書，對研究中國禪宗歷史及書法藝術具有較高的價值。

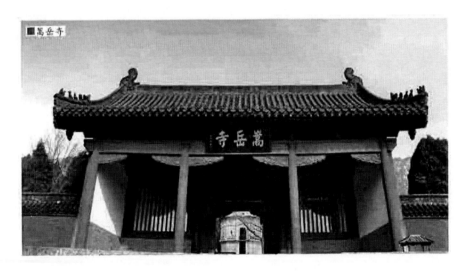

碑文內容如下：

廣大佛剎，殫極國財，濟濟僧徒，彌七百眾。落落堂宇，逾一千間。藩戚近臣，逝將依止，碩德圓戒，作為宗師。

及後周不祥，正法無緒。宣皇悔禍，道葉中興。明詔兩京，光復二所，議以此寺為觀。古塔為壇，八部扶持，一時靈變，物將未可，事故獲全。

隋開皇五年，隸僧三百人。仁壽載改，題嵩岳寺，又度僧一百五十人。逮犲狼恣睢，龍象凋落，天宮墜構，劫火潛燒，唯寺主明藏等八人莫敢為屍，不暇匡輔。且王充西拒，蟻聚洛師，文武東遷，鳳翔岩邑，風承羽檄，先應義旗，挽粟供軍，悉心事主。及傅奕進計，以元嵩為師，凡曰僧坊，盡為除削，獨茲寶地，尤見褒崇，實典殊科，明勅洊及，不依廢省。

有錄勳庸，特賜田碨四所。代有都維那惠果等，勤宣法要，大壯經行。追思前人，彷彿舊貫。十五層塔者，後魏之所立也，發地四鋪，而聳陵空，八相而圓，方丈十二，戶牖數百，加之六代禪祖，同示法牙，重寶紗莊，就成偉麗，豈徒帝力，固以化開。

其東七佛殿者，亦曩時之鳳陽殿也。其西定光佛堂者，瑞像之戾止。昔有石像，故現應身浮於河，達於洛，離京轂也。萬輩延請，天柱不回，唯此寺也，一僧香花，日輪俄轉。

其南古塔者，隋仁壽二年置舍利於群嶽，以撫天下，茲為極焉。其始也，亭亭孤興，規制一絕。今茲也，岩岩對出，形影雙美。……

明準帝庸，光啟象設，南有輔山者，古之靈台也，中宗孝和皇帝詔於其頂，追為大通秀禪師造十三級浮屠。及有提靈廟極地之峻，因山之雄，華夷聞傳，時序瞻仰。

每至獻春仲月，諱日齋辰，雁陣長空，雲臨層嶺，委鬱貞栢，掩映天榆，迢進寶階，騰乘星閣。作禮者，便登師子；圍繞者，更攝蜂王。其所內焉，所以然矣。……

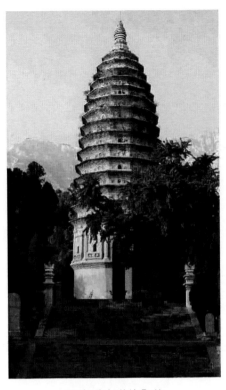

■嵩岳寺塔的全貌

中華人民共和國成立以後，相關部門對嵩岳寺塔進行了詳細的勘測，並對地宮進行了發掘。在塔地宮內共發現遺物七十多件，其中雕塑造像十二件，建築構件、瓦當、滴水等十七件，其他文物四十一件。

後來，人們又在塔剎內發現了兩座天宮。天宮分別位於寶珠中部和相輪中，此外還有銀塔、瓷瓶、舍利罐、舍利子等。塔剎的建造年代據推測是在唐代末年宋代初年。

嵩岳寺塔是中國現存最早的一座多邊磚塔，它的輪廓線各層重簷均向內按一定的曲率收縮，輪廓線柔和豐圓，飽滿韌健，似乎塔內蘊藏著一種勃勃生機。塔體高高聳立於青瓦紅牆綠樹之上，為山色林影增添了一段神奇。它屹立在太室山之陽，襯以綠樹紅牆，更是顯得巍峨壯麗，古樸大方。

【閱讀連結】

塔林裡面的塔都可稱為墓塔，少林寺為在世的素喜大師修建的壽塔是所有寺塔中的特例。寺塔種類很多，建塔經費來自圓寂高僧的遺產和弟子們的捐獻。所以，塔的高低大小就代表了墓塔主人生前的地位、功德、弟子多寡、經濟狀況等。

佛教有「救人一命，勝造七級浮屠」，浮屠就是佛塔。所以，墓塔是不能超過七級的。少林寺高僧素喜大師靈塔是兩百多年來少林寺首次為活人修建的一座壽塔。素喜大師曾和一批少林武僧加入抗戰隊伍，他們的愛國情懷為世人稱頌。

古塔凌霄　海寶塔

　　海寶塔又稱「赫寶塔」、「黑寶塔」，位於銀川市北郊。據史料記載，公元四〇七年至四二七年，大夏國王赫連勃勃重修此塔，因而又稱赫寶塔。

　　海寶塔塔身座落在寬敞的方形六基上，連同台基總共有十一級，通高五十四公尺，塔身呈正方形，四面中間又各突出一處脊梁，呈「亞」字形，是中國十六名塔之一。

　　海寶塔因與銀川市西的承天寺塔遙遙相對，又俗稱「北塔」。海寶塔與銀川市內的承天寺塔遙相呼應，是寧夏八景之一，素有「古塔凌霄」之美譽。

▎用青磚砌築的十二角塔

　　海寶塔的始建年代不詳，最早的記載見於明代弘治年間的《寧夏新志》。據古籍所載，黑寶塔在城北一點五公里處，至於當初為何創建也無從詳考。

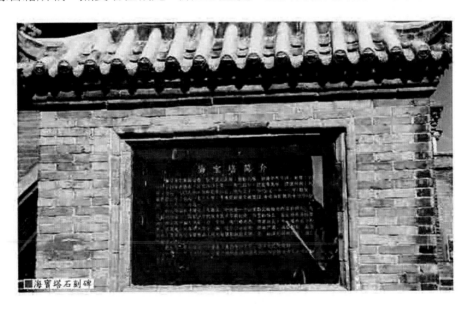

海寶塔石劃碑

　　到了清代乾隆年間，閩浙總督趙宏變撰寫《重修海寶塔記》時，才對海寶塔和海寶塔寺有了考證：

舊有海寶塔，挺然插天，歲遠年湮，面咸莫知所自始，唯相傳赫連寶塔。

赫連寶塔之所以如此命名，與一個叫赫連勃勃的人密切相關。赫連勃勃是南北朝時期大夏國的創建人，他在公元四〇七年創建了大夏國，公元四三一年被吐谷渾所滅。當時寧夏地區大部分版圖屬於秦有。

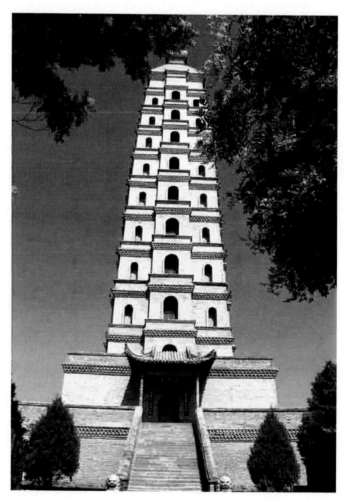
■青磚砌築而成的海寶塔

秦的創始人姚興是一位頗有才華的帝王，在他統治的二十多年裡，政治清明，經濟繁榮，儒學大興，佛教盛行，特別是當姚興滅了後涼以後，便迎

請天竺國高僧鳩摩羅什來到長安，讓眾僧聚會，佛徒有主，建立營寺塔，托意於佛祖，公卿以下，沒有不依附於他的。

姚興（公元三六六年至四一六年）是後秦文桓帝，字子略，公元三九四年至四一六年間在位。姚興在前秦時任太子舍人，後秦建國後立為皇太子。姚萇每次出征都留姚興駐守常安。姚興在位二十二年，重視發展經濟，興修水利，關心農事，提倡佛教和儒學，廣建寺院。他勤於政事，治國安民。

佛教的傳播和譯經活動在中國北朝時期達到了高峰。據此推測，海寶塔寺和海寶塔始建於後秦，而大夏國赫連勃勃只是在海寶塔原有的基礎上加以重修。

後世所存的海寶塔是公元一七七八年重修的遺物。塔身為樓閣式，全部使用青磚砌築，共九層十一節，通高五十三點九公尺，平面呈正方型，四壁出軒，即每層四面設券門的部分均向外突數零點一公尺，因而在正方型的平面上，又形成「十」字型，構成十二角塔。每層出軒部分兩側各設有一個佛龕，龕眉突出。

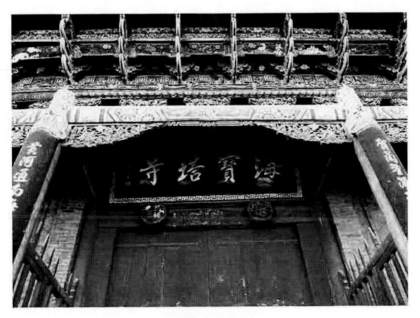

■海寶塔寺匾額

　　所有這些，都增添了海寶塔塔身的華麗感和立體感。海寶塔寺這種整體造型風格在中國古塔建築中可謂是別具一格。

　　每年農曆的七月十五，是海寶塔寺傳統的《盂蘭盆》法會。屆時廣大佛教徒雲集海寶塔寺，進行佛事活動。舉行法會時，寺內香煙繚繞，鐘聲悠悠，悅耳的僧樂聲，僧侶的誦經聲，以及寺外廣場的雜耍聲構成一副太平盛世的壯麗畫面，使這座千年古剎更加煥發出耀眼的光輝。

　　海寶塔屬於仿樓閣式磚塔，原塔十三級，高聳入雲，自七層而上，從塔外盤旋凌空而上。重修以後，只有九級，連塔座在內共十一級。塔建在每邊長十九點七公尺，高五點七公尺磚台上。塔後有天橋通向韋陀殿和臥佛殿。塔的平面為十字折角形，每面正中都突出一部分。在高層樓閣式塔中，這種形式極為罕見。

　　第一層塔的入口有小抱廈，進抱廈入券門，迎面就是羅漢龕，龕的兩旁有磚梯可以上登。抱廈是建築術語，是指在原建築之前或之後接建出來的小房子，也指圍繞廳堂或正屋後面的房屋，在形式上如同摟抱著正屋或廳堂。宋代把這種建造形式的殿閣叫龜頭屋，清代叫抱廈。龜頭屋在兩宋時期風行一時，宋人遊記中常有「龜首四出」的描述，特別應用於大型風景建築。

　　塔每層正中闢有券門，兩側置有假龕。券門和假龕上，挑出菱形角牙子三層。從第二層開始，每邊挑出三層疊澀，正好作為券門和假龕的底邊。

　　塔身內部也呈十字形，中央是一座方形塔室，每層寬度零點一五到零點二公尺之間。塔剎是用綠色琉璃磚砌成的桃形四角攢尖頂，與眾不同之處在於塔剎並無相輪、華蓋、寶珠等部分。

　　這種形制，在中國古塔建築中極為罕見。走進塔門就是方形的塔室。塔的第二層到第十層，平面形式完全相同，只是尺寸有所差異。沿著樓梯輾轉而上就到達塔的頂層。塔的頂部，在四角攢尖頂上置有一個龐大的桃形綠色琉璃塔剎，這與灰色的塔身形成了鮮明的對比。登塔遠眺，銀川市容盡收眼底，美不勝收。

【閱讀連結】

關於海寶塔還流傳著一個馬鴻逵箍塔的故事。話說，在銀川城北不遠的地方住著一戶農民。有一天有人向他問路，農民用趕牛鞭一指，不巧鞭梢子甩在問話人的身上，頓時那人的下身落地變成海寶塔。

不久，銀川發生大地震，塔身被震裂。當時在寧夏做官的馬鴻逵便命人給塔打了幾道鐵箍。可是，從那以後，馬鴻逵總是頭痛。一天，塔給他託了個夢，說他頭疼是鐵箍的原因。馬鴻逵又派人把北塔上的幾道鐵箍子卸了下來。果然他的頭不疼了，而塔的幾道裂縫也合了起來。

▌海寶塔寺及海寶塔的傳說

海寶塔位於海寶塔寺中，這是一座有著一千五百多年歷史的古剎，寺院內樹木成蔭，空氣清新，環境優美。紅牆黃瓦，古樸典雅。古剎飄出的悠悠鐘聲，綿延不絕。

海寶塔寺清末又稱海寶禪院，寺院四周楊柳繁茂，綠樹成蔭，環境十分幽靜。

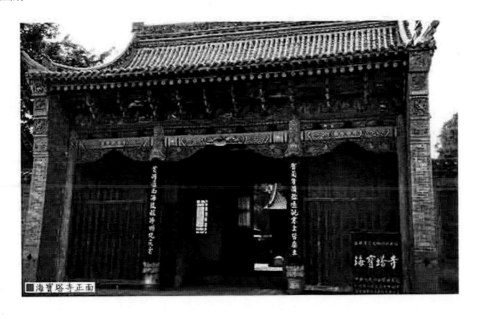
■海寶塔寺正面

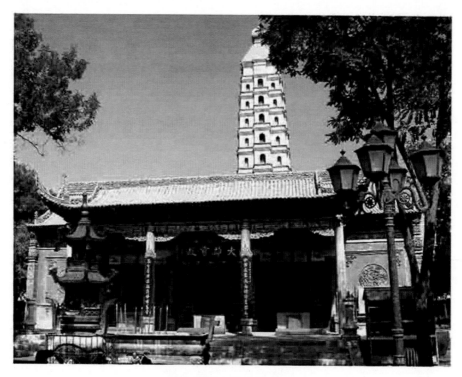

■海寶塔寺的大雄寶殿

　　相傳，在很早以前，這裡曾經是一片湖泊，海寶塔就座落在一塊湖島上，湖內蘆葦叢生，魚肥水美。每逢農曆的四月初四，人們便走出銀川城，乘舟向北，過大湖，趕往寺院參加一年一度的廟會。

　　海寶塔寺坐西朝東，占地面積一萬八千平方公尺。正門是三間歇山式山門，門楣匾額上「海寶塔寺」四個蒼勁有力的大字。

　　歇山式是中國古代常見的建築屋頂的構造方式之一。由前後兩個大坡簷，兩側兩個小坡簷及兩個垂直的等腰三角形牆面組成。在形式多樣的古建築中，歇山建築是最基本、最常見的一種建築形式，在四個坡面上各有一個垂面對，故而交出九個脊。這種屋頂多用在較為重要，體量較大的建築上。

　　寺院主要建築有山門、鐘鼓樓、天王殿、大雄寶殿、海寶塔、玉佛殿和臥佛殿。這些建築排列在一條東西走向的中軸線上。

大雄寶殿是寺內的主殿，殿內供奉端座蓮台的釋迦牟尼三身佛，兩側是十八羅漢，神態慈祥，造型各異，栩栩如生。

穿過廊橋，便是玉佛殿，玉佛殿內供奉著釋迦牟尼佛成道像。玉佛身高一點五公尺，是用整塊金香玉雕琢而成，整座佛像潔白無瑕，光彩照人。海寶塔聳立在大雄寶殿和玉佛殿之間，是寺內的中心建築。

玉佛殿後面便是臥佛殿，殿內臥佛七點六公尺長，神態安詳，通體貼金，光燦奪目。佛陀十大弟子恭立其後，給人以端莊肅穆之感。

■海寶塔入口

關於海寶塔的傳說故事很多，有些故事妙趣橫生，這些故事都反應了中國人民淳樸善良的世界觀和價值觀，很有哲理和趣味。其中流傳較廣的是回族老人治水的傳說。

從前，從寧夏川來了一位回族老人。他到處給人看病，教人做好事。寧夏川的人對他很崇敬，可是人們一直不知道他叫什麼名字。

一天，回族老人來到銀川的北塔寺。寺的住持早就聽說他的美德，便熱情地接待了他。兩人談得很是投機，便結為好友。後來，回族老人出外行醫，就再沒回來。

一天晚上，北塔寺的住持做了一個夢，夢見了回族老人回來了，他非常高興。可是，回族老人面色憂鬱地對他說：「你不要過於高興了。我是來告訴你，某月某日，這裡將要淹一次大水，整個寺院都要被水淹沒，到那時，你不必驚慌，領著弟子登上浮圖之頂，方可避難。」說完，回族老人就離開了。住持醒來以後，回想起夢中的一切，把老人的話牢牢地記在了心裡。

老人說得沒有錯，發大水的日子到來了。大水突然把北塔寺淹沒，寺院的和尚們個個驚慌不已。這時候寺院住持想起了回族老人在夢中講的話，就帶領弟子，打開浮圖，從塔門走了進去。當他們登上第七塔級的時候，大水已經把整個寺院吞沒了。面對浩渺的大水，師徒們無不垂淚涕泣。

突然，寺院的住持看見大水中間有一座小島，在島上有一個人，只見他身穿長袍，手拿一個湯瓶，很安然地站在島上。寺院主持仔細一看，此人正是他的好朋友回族老人。他剛要張口喊，回族老人向他擺了擺手，示意不要言語。然後，老人把湯瓶舉了起來，往下滴水。

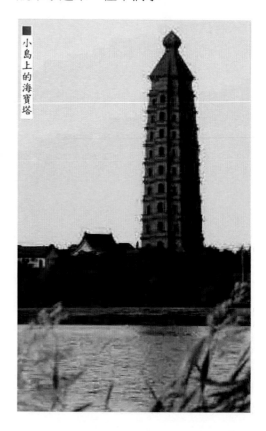

小島上的海寶塔

老人每滴一滴水，下面的大水就往下退一尺，再滴一滴，大水又退一尺。等到湯瓶的水滴完，北塔周圍的水全退了。

寺院主持和僧眾看到大水退了，都感到非常驚訝。可是當他們再回頭

看老人時，老人卻不見了影蹤，只留下那座小島。寺院的住持非常感激這位不知名的回族老人，就在島上給他修了個陵墓。

以後，人們看到北塔周圍的一片湖，傳說就是當年大水退了以後留下的。湖中的那個小島和島上的陵墓，也一直留在人們的眼底。年代久了，上面長了許多蘆葦。

後來，湖不見了，小島也不見了，小島上的拱北也不見了。拱北指的是中國伊斯蘭教先賢陵墓建築的稱謂，是阿拉伯語的音譯，原意是指拱形建築物或圓拱形墓亭。中亞、波斯及中國新疆地區稱為「麻札」，意為先賢陵墓或聖徒陵墓。後來，專指蘇菲派在其謝赫、聖裔、先賢墳墓上建造的圓拱形建築物，供人瞻仰拜謁，稱為「拱北」。

如今，只有海寶塔高高聳立在那裡，只有回族老人的故事，一直在民間流傳。

【閱讀連結】

關於海寶塔還有一個有趣的傳說呢。相傳在很久以前，寧夏川是一片汪洋大海。東海龍王的小兒子黑怪龍，偷走龍母的翠釵和小定海銀針。這事觸怒了龍王龍母，龍王親自去捉拿黑怪龍。黑怪龍騎著龍母的坐騎藍金螭，匆忙向深海逃去。

終於，老龍王把黑怪龍捆綁起來，黑怪龍向海底沉去。藍金螭擔心黑怪龍再露出水面，就跑到東海深處伐木、製磚，用了幾年工夫，才把黑怪龍的龍體圍蓋起來。水乾後，地面上就出現了一座高大的塔，這就是海寶塔。

玲瓏秀美　小雁塔

　　小雁塔位於陝西省西安市南門外的薦福寺內。屬於保護較為完好的著名佛塔。小雁塔的塔形秀麗，被認為是唐代精美的佛教建築藝術遺產。

　　小雁塔始建於公元七○七年，是一座典型的密簷式磚塔，是唐代長安城保留至今的兩處標誌性建築。小雁塔規模雖不及大雁塔宏大，但是環境清幽，風景優美，「雁塔晨鐘」是清代「關中八景」之一。一直以來，小雁塔都是西安市的著名古蹟。

▌為存放佛經和佛圖而建寺塔

　　小雁塔與大雁塔是古都長安從唐代保留至今的兩處標誌性的建築。因為小雁塔的規模小於大雁塔，並且修建時間偏晚一些，故名小雁塔。

　　小雁塔建於公元七○七年至七一○年之間，位於長安城朱雀門街東安仁坊的薦福寺內。當時是為了存放唐代高僧義淨從天竺帶回來的佛教經卷和佛圖等而建立的。

　　小雁塔所在的塔院是薦福寺的一部分，只不過在當時，塔院並不在薦福寺內，而是與寺門相對。

■ 小雁塔旁的薦福寺全景

　　塔園位於安仁坊，與位於開化坊的薦福寺門隔街相望。只可惜，在唐代末年的戰亂中，薦福寺屢遭破壞，寺院毀廢，只有小雁塔得以保存。

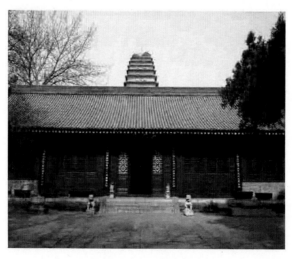

■薦福寺大雄寶殿

從北宋哲宗元祐年間的文字記錄來看，當時薦福寺已經遷入塔院內，與小雁塔成為整體。宋哲宗（公元一〇七六年至一一〇〇年）趙煦是北宋第七位皇帝，是宋神宗的第六子，原名傭，曾被封為延安郡王。神宗病危時曾立他為太子，神宗死後，趙煦登基為皇帝，是為宋哲宗，改元為「元祐」。他在位十五年，享年二十四歲，死後葬於河南鞏縣的永泰陵。

公元一一一六年，一位自稱「山谷迂叟」的信士發願修繕小雁塔，將風化嚴重的塔簷、塔角修好，以白土粉飾，歷經千年，塔身仍然可見用白土粉刷的痕跡。

明代和清代，薦福寺和小雁塔歷經了多次修繕。在明代，薦福寺曾有五次大規模的整修，基本上保留原先的格局，這也開啟了薦福寺的中興。

公元一四二六年，陝西西寧衛弘覺寺番僧勺思吉蒙欽錫度牒，到薦福寺住坐，見這裡殿堂荒廢，發願重修。

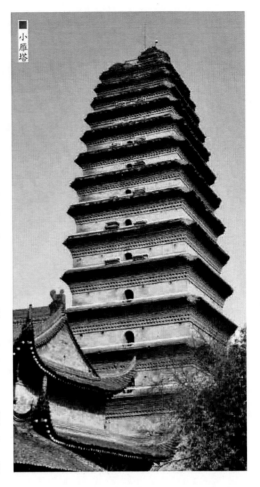

■小雁塔

公元一四四九年，小雁塔大修竣工後，向朝廷乞賜寺名。如今的「敕賜薦福寺」匾額就是明英宗親筆書寫的。

公元一四八七年，西安地區發生地震，小雁塔的塔身震裂。後來重修時在塔的底部砌了一層包磚，但沒有修復塔身的裂縫。

小雁塔原來有十五層，到公元一五五五年遇到華縣大地震時塔頂兩層被震毀，僅剩下了十三層。

清代，薦福寺又經多次修繕，以公元一六九二年的整修規模最大。晚清時期又增建了藏經樓和南山門等。

小雁塔是密簷式磚結構佛塔，塔身全由青磚砌築。塔的平面為正方形。原為十五級，約四十五公尺高，十三級，塔高約四十三點四公尺，底邊長約十一點四公尺。

小雁塔的基座是磚砌的方台。基座底下有有一地宮，規格為豎穴。基座之上為塔身，塔身底層較高，二層以上每層高度呈現遞減趨勢，因此塔的輪廓呈現出秀麗的卷殺。

此外，塔身的寬度自下而上也逐漸遞減，塔身輪廓為錐形。小雁塔比例均勻，造型優美，玲瓏秀麗。

小雁塔塔內中空，塔壁不設柱額，塔身上為疊澀挑簷，塔身每層磚砌出簷，塔身表面各層簷下都砌有斜角牙磚。塔底層南北兩面各開有一扇青石券門。

門框上布滿精美的唐代線刻，尤其門楣上的天人供養的圖像，藝術價值非常高。

塔底層以上各層南北兩面的正中均開有半圓形拱券門洞。拱券是一種建築結構，簡稱拱，或券，又稱券洞、法圈、法券。外形為圓弧狀。它除了具有良好的承重特性外，還起著裝飾美化作用。拱券結構是羅馬最大成就之一。

小雁塔內設有木梯，可登臨到塔頂。

塔底層北券門外緊靠塔體的磚砌門樓，是清代後期增建。塔基座南側有清代石門坊，南額刻有「萬匯沾恩」，北額刻有「不二法門」。不二法門是佛教用語，指顯示超越相對或差別的一切絕對或平等真理的教法。在佛教八萬四千法門之上，能直見聖道者。在佛教中，對事物認識的規範，稱之為法。

修有得道的聖人都是在這裡證悟的，又稱之為門。佛教有八萬四千法門，不二法門是最高境界。

在塔底層南門入口的石質弓形門上，刻有陰文蔓草花紋和天人供養的圖像，與大雁塔的門楣相同。但因年久及保護不善，已經殘缺不全，模糊不清。

原來在小雁塔底層環繞塔身有磚木結構的大簷棚，被稱為「纏腰」。在金朝和元朝交戰之際，「纏腰」被毀。

■薦福寺

說起小雁塔就一定要說薦福寺，因為小雁塔與薦福寺有著深厚的歷史淵源。薦福寺位於陝西西安市南門外，始建於公元六八四年。

寺院是因唐高宗李治死後百天，皇室族戚為了給李治獻福而興建，因而最初取名為獻福寺。

公元六九〇年，武則天時期把獻福寺改為薦福寺。公元七〇六年，擴充寺廟為翻經院，成為繼慈恩寺之後的一個佛教學術機構。

　　寺址原在唐長安城的開化坊南部，也就是唐太宗的長女襄成公主的邸宅，唐代末年因遭兵禍破壞，將其遷建於安仁坊小雁塔所在的塔院裡。襄成公主是唐太宗李世民的長女，下嫁給蕭瑀的長子蕭銳。死後陪葬於昭陵。襄城公主雅禮有度，深得太宗疼愛，太宗曾要求其他公主都要向襄城公主學習。

　　相傳公元七〇七年，也就是景龍元年，唐中宗李顯令宮人攤錢，在安仁坊建造一座秀麗的高塔，形似慈恩寺大雁塔，唐宋時期被稱為「薦福寺塔」。後世因它比大雁塔小巧，又改名「小雁塔」。

　　公元六七一年，唐代高僧義淨從長安出發，經廣州取海道赴印度遊學求佛法，歷時二十五年，足跡遍及中南半島、南洋群島、印度洋東部等三十多個國家，終於在公元六九五年回國。

　　當時，義淨帶回梵文佛教經典等四百部，曾在薦福寺內從事翻譯工作，並著有《大唐求法唐僧傳》、《南海寄歸內法傳》等書，對中外文化交流作出了重大貢獻。

　　薦福寺經宋、元、金、明、清歷代重修，香火不絕。後世經過全面整修，存有大雄寶殿、藏經樓、慈氏閣、白衣閣、鐘樓、鼓樓及小雁塔，並有北宋政和時期的碑記和金代所鑄的一口大鐘。

　　寺內庭院肅穆雅靜，殿堂屋宇宏偉壯觀，夾道古槐、古楸，樹齡都在三百年左右。

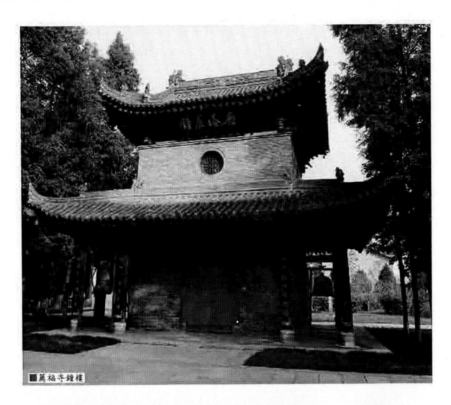

■薦福寺鐘樓

■薦福寺庭院

傳說，當年義淨釋經為早起禮佛、譯經，向寺中主持建議「每日清晨擊鐘」。清代著名詩人朱集義題詩寫道：「嚕弘初破曉來霜，落月遲遲滿大荒。枕上一聲殘夢醒，千秋勝蹟總蒼茫。」

【閱讀連結】

薦福寺內一直保存著一口公元一一九二年鑄造的大鐵鐘，鐘高三點五五公尺，重約八千公斤。這口鐘原本是武功崇教禪院的舊物，後來流失沉落到渭河河底。到了清代康熙年間，人們重新發現這口鐘，並把它移入薦福寺內小雁塔旁的鐘樓內。

清代時，每天清晨薦福寺都會定時敲響鐵鐘，況且鐘聲響亮悅耳，於數公里內都可聽到。因而，小雁塔及「雁塔晨鐘」成為著名的「關中八景」之一。其實，「雁塔鐘聲」並非僅在清代康熙年間重修塔寺偶得鐵鐘之後，早在唐代初建小雁塔時，就有此聲此景了。

▌義淨取經幸遇千年菩提

在西安城南小雁塔旁有一株罕見的菩提樹。這株古老的菩提樹已有千歲高齡，樹徑約一公尺，樹心雖大部分已經中空，樹頂也早謝，但四周卻仍枝繁葉茂，與千載古塔一起煥發著誘人的青春。

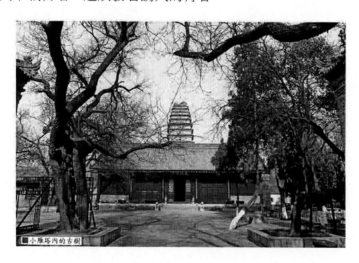

■小雁塔內的古樹

　　說起印度的這種「聖樹」能在中國西安的小雁塔旁落戶的緣由，還得從中國高僧義淨不遠萬里到天竺取經說起呢。

■薦福寺的古石碑

　　相傳，長安大薦福寺裡的義淨和尚在研究中，深感中國現有的佛經不完善，佛理不明，原始經卷太少，便以法顯和玄奘為榜樣，取水路到五天竺去取經。

　　義淨在印度五天竺的所有寺院都受到熱烈的歡迎和禮遇，各寺院還把他看作是「第二個玄奘法師」，不但滿足他的需要贈送給他許多部珍貴的經卷、經論，還贈送給他許多珍貴的佛寶，諸如：金佛像、珍珠念珠、金絲袈裟及釋迦的真身舍利等無價之寶。

　　義淨在五天竺各地學習、講學整整二十四年，他覺得自己學到的東西及所得到的佛經資料已足夠研究所用，便準備返回祖國潛心譯經和研究。

　　告別五天竺前，義淨再次朝拜當年佛祖釋迦說法的靈鷲山和釋迦成佛的那棵「聖樹」的菩提樹。靈鷲山位於四川省蘆山縣城西北五公里處，古名靈山，隋唐時期稱為蘆山。靈鷲山集雄、險、奇、幽、峻、秀、美為一體，據傳是燃燈道人修煉的地方，故有「先有靈鷲，後有峨嵋」的傳說。

　　當義淨正在向「聖樹」禮拜的時候，突然發現身邊兩側和背後各站著兩個手握利刃的大漢。他們逼他交出所有的佛寶和佛經，並用刀比劃著要殺掉他以滅口。

　　義淨不願交出自己得之不易的佛經、佛寶，更不願它們落到強盜們的手中染上銅臭。他要保護它們免遭劫難，但自己被四把尖刀逼住，施展不開。

　　他只得閉目頌佛，心中默念道阿彌陀佛……祈求聖樹保佑自己度過劫難。

　　義淨剛剛默唸完畢，那「聖樹」突然伸出五股茁壯的樹枝，中間的那股樹枝把義淨捲入樹冠下保護起來，其餘的四肢樹枝猛然地把那四個強盜推出幾公尺遠，重重地摔倒在地上。四個強盜嚇得目瞪口呆，悻悻離去。

　　被救的義淨不知如何向菩提謝恩，只是心中發願道：「回到祖國後，弟子一定在即將修建的薦福寺塔下栽一株天竺聖樹，一天一缽淨水一爐清香供奉終生，絕不食言！如若聖樹信任弟子，就請思賜一株樹苗吧。」

　　他剛剛默唸完，一株小小的菩提樹苗便從聖樹華蓋似的樹冠上冉冉落下，直落在義淨的手掌心裡。

　　義淨回到長安大薦福寺後的第一件事，便是栽種那株聖樹苗。

■小雁塔風景區建築

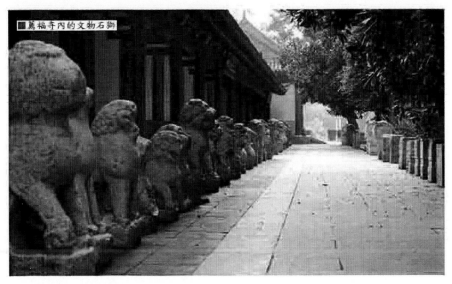

■薦福寺內的文物石獅

　　他在選定的塔址之旁小心翼翼地栽下了那些幼小的菩提樹苗，並澆上淨
水，焚上第一爐清香。

　　義淨心想，菩提聖樹是種熱帶的常綠樹木，能不能在寒季裡生存呢？想到這裡，他便在菩提樹的西北兩面築上擋風牆。

　　每當寒冬來臨之前，義淨都要親自給菩提樹裹上禦寒的「衣裳」。令人稱奇的是，菩提樹慢慢適應了四季分明的氣候，改變了它四季常綠的習性，越發英姿挺拔了。

【閱讀連結】

　　喬達摩‧悉達多是古印度國的王子，他離家後四處遊走，跟隨數論派先驅學習禪定。後來，他認為人身脫離體液才能悟出真理。於是他逐漸減少飲食，從每天只吃一粒米到後來每七天進餐一次，六年後卻形同枯木。

　　悉達多尋求解脫無果，便開始淨身進食，渡過尼連禪河，來到伽耶，坐在畢缽羅樹下沉思默想，這樹就是菩提樹。他在樹下沉思七天七夜，最終覺悟成佛。佛，也稱佛陀，意思就是覺悟者。釋迦牟尼也就被後人尊稱為佛祖。

瓊華聖境　北海白塔

　　北海白塔位於北京北海公園的瓊華島上，建於清代初年，是一座藏式藏傳佛塔。白塔始建於清代，已有數百年的歷史。

　　據史料記載，清代皇帝聽了西域僧人的建議，為了祈祝國泰民安而建立白塔。

　　北海白塔矗立在瓊島頂峰，殿閣聳擁，綠蔭環簇，巍峨壯美，不僅莊嚴肅穆，而且具有天人合一的境界。飽經歷史的滄桑北海白塔曾經兩次毀於天災，又數次被重新修茸，成為瓊島頂峰最巍峨、最壯麗的景觀。

▌建於瓊華島頂峰的藏傳佛塔

　　據建塔石碑記載，當時有一位西域的僧人，請求皇上恩准建立寺塔以保佑國泰民安。皇帝批准了僧人的請求，於公元一六五一年在原廣寒殿舊址的基礎上修建了永安寺和白塔。

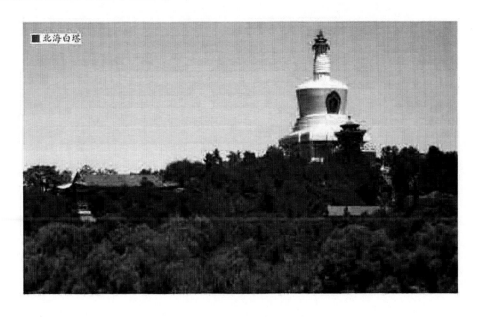

■北海白塔

　　公元一六七九年和一七三一年，北京城曾先後兩次發生地震，白塔在地震中倒塌，每次地震後都進行了重建。後來，塔頂在震波中受損。人們在修復時，發現塔內主心木中藏有一個兩寸見方的金漆盒子，盒蓋繪有太極圖，盒內藏有兩顆珍貴的「舍利」，證明此塔是一座舍利塔。

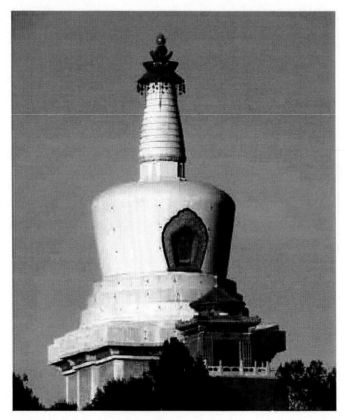

■上圓下方的白塔

　　白塔塔高三十五點九公尺，上圓下方，富有變化，採用須彌山座式。塔頂設有寶蓋、寶頂，並裝飾有日、月及火焰花紋，以表示「佛法」像日、月那樣光芒四射，永照大地。

　　塔身正面有一盾形小龕，內塑紅底黃字的藏文圖案，含「吉祥如意」之意。此龕俗稱「眼光門」，又叫時輪金剛門。

北海白塔採用的全部是磚木石混合結構,由塔基、塔身、相輪、華蓋和塔剎五部分組成。它是一座覆缽式塔,外形與妙應寺的白塔極為相似,但較之妙應寺白塔則更為秀麗。

塔的基座是十字折角形的高大石砌須彌座,座上置有覆缽式塔身。覆缽的正面有壺門式眼光門,內刻「十相自在」的圖案。十相自在是藏傳佛教中常見的圖,可以簡單地理解為具有神聖力量的十個符號,在塔門、壁書、唐卡上都可見到,也有人把十相自在圖刺繡成護身符和製成琺瑯的徽章佩帶在胸前。

塔座邊長十七公尺,塔基是磚石須彌座,基座部分安有角柱石、壓面石和挑簷石。座上是三層圓台,中部的塔肚是圓形,最大直徑達十四公尺。塔上有高大挺拔的塔剎。

從塔的表面只能看到磚和石料,見不到木構架,但是可以見到塔的通身有三百零六個方形青磚透雕通風孔,這些風孔塔木構架通風的作用,防止塔內的木料潮濕糟朽。通風孔的紋飾雕刻也十分講究,圖案形式更是多種多樣,有蝴蝶、芭蕉扇葉、喇叭花、菊花、荷花、寶相花、西番蓮花等畫像。

在白塔內部有一根柏木立柱,這根立柱是白塔的主心木,高約三十公尺,從塔基處一直通向剎頂。塔身正面的眼光門,周圍用鉗子土燒製的西番蓮花裝飾圖案,中間是木質的紅底金字的「時輪咒」,這就是「十相自在圖」,是由七個字組成,譯音「杭、恰、嘛、拉、哇、日、呀」,有「吉祥如意」的意思。這組字圖是由清代藏傳佛教的著名領袖章嘉國師親手寫成,據說這種文字圖案從明代開始經由西藏才傳到內地。

■北海白塔

　　剎座是一個小型須彌座，上面置有細長的「十三天」剎身，由十三重相輪組成。十三天之上覆以兩層銅製華蓋，下層周邊懸有十四個銅鈴。塔的頂端是仰月和鎏金火焰寶珠組成的剎頂。

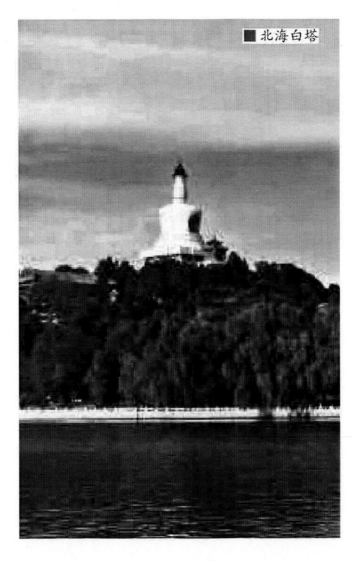

　　北海白塔的四周建有天王殿、意珠心鏡殿、七佛寶殿和具六神通殿等建築。後世所存的天王殿、意珠心鏡殿、東配殿和北側廂房內都有文物和史料展出。天王殿是佛殿瑰寶展，意珠心鏡殿是藏傳萬佛造像藝術展。

【閱讀連結】

關於白塔所處之地北海，源於一個古老的傳說。傳說戰國時期，渤海東面有蓬萊、瀛洲和方丈三座仙山，山上住有神仙，山中藏有長生不老藥。秦始皇統一中國後，派方士徐福等帶數千童男童女，尋找三座仙山以求長生不老藥。藥沒找到，便在蘭池宮建了百里長池，築土為蓬萊山。漢代武帝仍沒找到仙山，在建章宮後挖一個大水池，取名太液池。將挖出的土在池中堆了三座山，象徵蓬萊、瀛洲和方丈三座仙山。自此以後，歷代皇帝都喜歡仿效「一池三山」的形式來建造皇家宮苑。瓊華島象徵蓬萊。

▍參天古木見證白塔的興衰

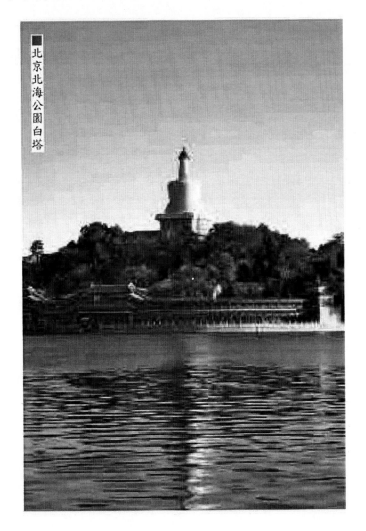

▍北京北海公園白塔

白塔寺是北海的標誌性建築，建造於公元一六五一年，也就是清順治八年。公元一七四三年，白塔寺寺名改為永安寺。白塔寺主要建築有法輪殿、正覺殿、普安殿、配殿廊廡、鐘鼓樓等。這些殿宇自下而上，依山勢而建，錯落有致，古韻橫生。

正覺殿前，建有「滌靄」、「引勝」、「雲依」、「意遠」四亭。四座亭子不僅對稱且典雅美觀。由此四亭可以拾級登上白塔。

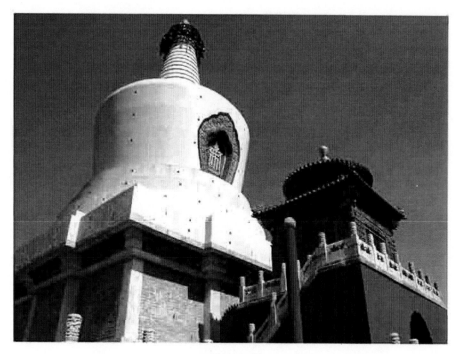

■北海白塔

　　白塔塔身呈寶瓶形，上部為兩層銅質傘蓋，頂上設鎏金寶珠塔剎，下築折角式須彌塔座。塔內藏有經文、衣缽和兩顆舍利。塔前有座小巧精緻的善因殿。瓊島的西面有悅心殿，殿後有慶霄樓。

　　西北面的閱古樓內存放自魏晉到明代時期的法帖三百四十件，題跋兩百一十多件，石刻四百九十五方。

　　法帖是中國書法藝術的載體之一。在紙張發明之前，古人大都將文字書寫在簡牘或簡書上，或者書寫在絲織品上，稱為帖。宋代出現了彙集歷代名家書法墨跡，將其鐫刻在石或木板上，然後拓成墨本並裝裱成卷或冊的刻帖，這種刻帖又稱之為法帖。

　　閱古樓內壁嵌存的摹刻故宮中的《三希堂法帖》，堪稱墨寶，是清代乾隆年間原物。附近還有琳光殿，延南薰亭和山腰中的「銅仙承露盤」。

在瓊島的東北坡長有參天古木，這裡便是「燕京八景」之一的「瓊島春蔭」。據《大清會典》記載，在每年農曆十月二十五日的燃燈節，塔頂到山下都會燃燈，並請僧人舉行法事，祈求國泰民安。

在塔前的高台上還建有一座小殿，名叫善因殿。

殿的四周嵌砌四百五十五尊琉璃磚製小佛，殿中供有千手千眼佛，又稱鎮海佛，傳說起鎮守北海的作用。

在永安寺東還有兩塊石碑，分別是公元一六五一年的《建塔諸臣恭紀碑》和公元一七三一年的《重修白塔碑》。

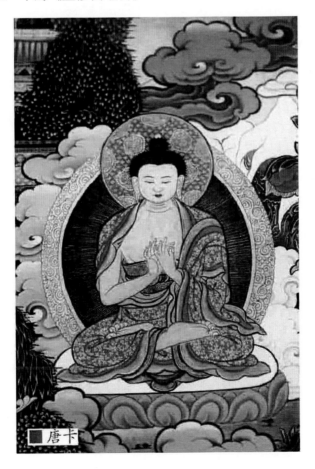

■ 唐卡

永安寺西的悅心殿是皇帝臨時理政之所，殿後的慶霄樓是冬天觀景的最佳處。整個永安寺建築群從山頂的白塔開始，房屋鱗次櫛比，直達岸邊的牌坊，再以堆雲積翠橋跨過水面，與南面的團城遙相呼應。此外，寺院內還藏有一些元、明、清時代的唐卡、佛像和匾額等。

北海白塔歷近千年的風雨侵蝕以及地震和戰火，然仍保存完好，除了它塔基牢固、結構謹嚴以外，歷代不斷維修也是重要原因。中華人民共和國成立後，北海白塔成為世界上保護最完整、外形最壯觀的古代高層寶塔。

【閱讀連結】

在康熙年間，北京城遭受過一次大地震，白塔塔身出現幾道大裂縫。皇上下令限工匠在十天之內把裂縫修好，抗旨者斬。兩個工匠接到聖旨後一籌莫展。到了第十天，兩位工匠想到明早就要問斬，便來到白塔下的酒館喝起悶酒來。

夜晚兩位工匠聽有人喊「箍大傢伙嘞！」便對那人說：「你看白塔，算不算大傢伙？有本事你就把白塔給我箍了！」話剛說完，一陣風吹來，工匠和酒館老闆就昏昏欲睡了。第二天，人們就看見白塔上新添了三道大鐵箍。工匠以為是魯班祖師爺下凡，馬上跪地，望空而拜。

塔苑奇葩　四大寺塔

　　蘇州報恩寺塔俗稱北寺塔，最初三國時期孫權建立「通玄寺」，後來將其改名為報恩寺，具有「吳中第一古剎」之稱。

　　遼陽白塔座落於遼東半島的遼陽市，是東北地區最高的磚塔，也是全中國六大高塔之一。

　　妙應寺白塔位於北京的妙應寺內。因寺內有通體塗以白堊的塔，故俗稱「白塔寺」，妙應寺塔是中國獨一無二的覆缽式塔建築。

　　金剛寶座塔位於古都北京的真覺寺內，建於公元一四七三年，因在一個高台上建有五座小型石塔，俗稱「五塔寺塔」。

▌吳中第一古剎報恩寺塔

　　蘇州報恩寺塔位於中國江蘇省蘇州市報恩寺內，俗稱「北寺塔」，是磚木結構的樓閣式塔，曾經是蘇州最高的建築物。有「吳中第一古剎」的稱號。

　　三國時期東吳的孫權為了報答母親吳太夫人的養育之恩，建立了「通玄寺」。公元五三二年，建成十一層塔，北宋時被焚。

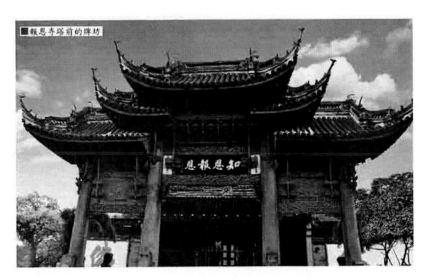
■報恩寺塔前的牌坊

　　公元七三四年，通玄寺易名「開元寺」。後來，吳越王錢鏐另建開元寺於盤門瑞光塔旁。到了北周時期，錢鏐把支硎山報恩寺的匾額移到原開元寺，從此定名為「報恩寺」。

　　北周是南北朝時期的北朝之一，歷經五帝，共二十四年。公元五五六年，實際掌握西魏政權的宇文泰死後，長子宇文覺於次年初，自立孝閔帝，國號周，史稱北周。

　　在公元一〇七八年至一〇八五年間，報恩寺塔重建為九層，公元一一三〇年，在宋金戰役中再次被損毀。

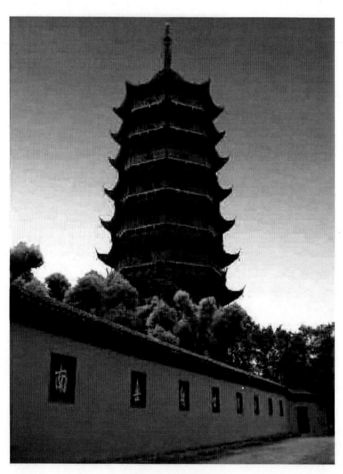

■蘇州報恩寺塔

公元一一五三年，報恩寺被改建成八面九層塔，磚身木簷，高七十六公尺，底層飛簷四出，現存北寺塔的磚結構塔身就是構築於當時的原物。

塔身的木構部分是清朝末年重新修建的，已不全是原貌了。報恩寺塔曾被刻入公元一二二九年的《平江圖》石碑中。

平江圖是公元一二二九年由南宋紹定二年李壽明刻繪，是宋代平江，今蘇州城的城市地圖，長兩百七十四公分，橫一百四十二公分。平江圖是中國現存最大最完整的古代碑刻城市地圖。

報恩寺坐北朝南，並且報恩寺塔建在大殿以北的中軸線上，八角九層，磚身是木簷混合結構。磚構雙層套筒塔身，在內、外塔壁之間為迴廊，內壁之中為方形塔心室，經由兩或四條過道通向迴廊，梯級設在迴廊中。

迴廊地面為木樓板上鋪磚，樓板由下層內、外壁伸出的疊澀磚支承。迴廊、塔心室和過道均以磚砌出仿木結構的壁柱、斗拱或藻井。

塔外各層塔身以磚柱分為三間，當心間設門，塔身以下為木結構平座迴廊，繞以欄杆，欄杆柱升起承托塔身上的木簷，柱分每面為三間。底層之簷在重修時被接長成為副階。

■報恩寺古塔

全塔連同鐵製塔剎共高約七十六公尺，其中塔剎占全高約五分之一，底層副階柱處平面直徑約三十公尺，外壁處直徑十七公尺。尺度巨大，但比例並不壯碩，翹起甚高的屋角、瘦長的塔剎，使全塔在宏偉中又蘊含著瀟灑飄逸的風姿。

報恩寺塔是九級八面磚木結構樓閣式，每層都挑出了平座、腰簷，底層對邊約有十八公尺，副階周匝，基台對邊約三十四公尺，重簷覆宇，朱欄縈繞，金盤聳立，峻撥雄奇，在吳中各塔中堪稱第一。登上塔頂遠眺，蘇州全景盡收眼底。

報恩寺塔身結構由外壁、迴廊、內壁和塔心室組成。每層各面的外壁都以磚砌八角形柱分為三間，於當心間闢門。外壁、八角形迴廊兩壁及塔心方室壁上，均有磚製柱、額、斗拱隱出，自櫨斗挑出木製華拱與昂。

迴廊轉角處施木構橫枋和月梁聯結兩壁，再以疊澀磚相對挑出，中央鋪樓板，墁地磚。月梁是一種木構梁架，是中國古建築發展的主流，梁架最主要的作用是承重。在北方的木結構建築中，多做平直的梁，而南方的做法則將梁稍加彎曲，形如月亮，故稱之為月梁。

迴廊內置木製梯級。第九層迴廊頂純用疊澀磚挑至中點會合。第八九層塔心方室中央立剎桿，上端穿出塔頂支承剎輪，下端以東西向大栿承托。

塔基分基台與基座兩部分，均為八角形石雕須彌座式。須彌座又名金剛座、須彌壇，源自印度，是安置佛、菩薩像的台座。須彌指須彌山，在印度古代傳說中，須彌山是世界的中心。中國最早的須彌座見於北魏雲岡石窟。

基台高一公尺多，下枋滿雕捲雲紋。台外散水海墁較現地面低約一公尺，基座高一公尺多，邊沿距底層塔壁約一公尺，束腰處每面雕金甲護法力士坐像三尊，轉角處雕捲草、如意紋飾。

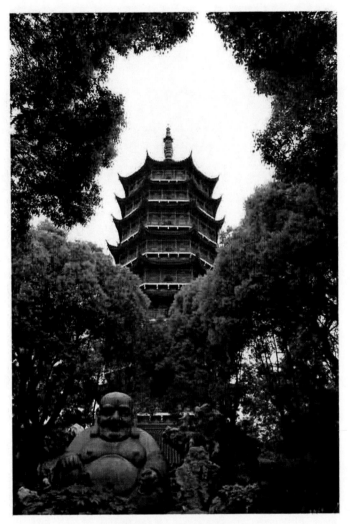

■報恩寺塔前的石佛像

　　據考證，塔的外壁與塔心磚造部分，以及石築基座、基台，基本上為宋代遺構，木構部分則以後代重修居多。各層塔門過道上和塔心方室上的磚砌斗八藻井等仿木構裝飾，結構複雜，手法華麗，第三層塔心門過道上的藻井尤為精緻。

塔內磚砌梁額、斗拱、斗八藻井，頂層塔心剎桿，內簷五鋪作雙抄或單抄上昂斗拱，柱頭鋪作用圓櫨斗，補間用訛角斗，內轉角用凹斗，以及塔基須彌座石刻等，都是研究宋代建築的珍貴實物。

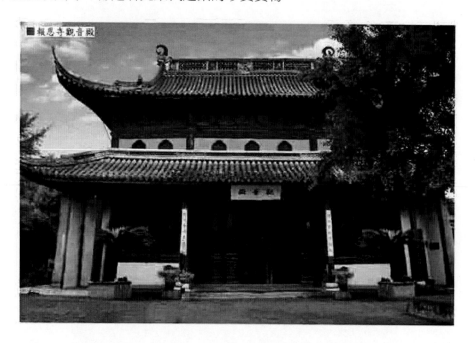
■報恩寺觀音殿

報恩寺塔內部為雙層套筒，八角塔心內各層都有方形塔心室，木梯設在雙層套筒之間的迴廊中；各層有平座欄杆，底層有副階，就是圍繞塔身的廊道。這些都與山西釋迦塔也就是應縣木塔構造相仿。

但副階屋簷與第一層塔身的屋簷是一坡而下，沒有重簷。與釋迦塔不同。磚砌塔身每面分三間，正中一間設門。木結構部分曾清光緒年間重修，簷角高聳，又在平座上加了擎簷柱，已部分改變了原樣。

副階柱間連接有牆，平面直徑三十公尺，與釋迦塔相近；塔全高達七十六公尺，比釋迦塔高出將近九公尺。全塔雖尺度巨大，但層數比釋迦塔多出四層，比例也比釋迦塔高細，加上簷角高舉，在宏偉中也蘊含著秀逸的風韻，仍體現了江南建築藝術風格。

報恩寺塔的四周尚存部分明清時期重建的報恩寺殿堂建築。

塔東是不染塵觀音殿，俗呼楠木觀音殿，是蘇州保存最完整的明代建築。殿為重簷歇山造，面寬五楹，進深五間，內四架，前置簷廊，簷高七公尺，四周簷柱為抹角石柱，內柱用楠木。室內有數時十幅畫工精細、色彩調和、風格獨特的彩繪。

觀音殿南建有一長廊，陳列著中國最大的巨型漆雕「盛世滋生圖」也稱「姑蘇繁華圖」，長三十二公尺，高兩公尺。

塔後有罕見的元代石雕「張士誠紀功碑」。內容是元朝時期，割據江南的吳王張士誠由反元降元，宴請元使伯顏的場面，碑亭以北，是以平遠山水為意境的古典山水寺園，池面寬闊，山石空靈，俯視水中巍峨塔影，別有一番情趣。

塔北有古銅佛殿，藏經閣。古銅佛殿曾供銅鑄三世佛，單簷硬山造，觀音兜山牆，面寬七間，進深六間，五間為殿，左右最後一間為樓，梁架、脊飾具有徽州建築風格。

藏經閣為重簷歇山樓閣式，樓層面寬七間，進深四間，底層面寬九間，進深六間，原額梵香堂。塔東北有園，山石峭拔，水池縈回，亭榭廊橋各得其所，名為梅圃。塔南臨街是四石柱三間五樓木牌坊。

【閱讀連結】

傳說，孫權對母親非常的孝順，為了建造報恩寺塔，特地請來了諸葛亮幫忙設計。諸葛亮心向劉備，無心為孫權效勞，卻又人情難卻，便想藉機刁難孫權。

諸葛亮建議寶塔要造九層，要精選上好的青銅，澆成一個葫蘆，放在塔頂上鎮牢塔身，後來稱之為為塔剎。於是，孫權請了技藝高超的工匠歐春督辦此事。歐春雖已有七十多歲的高齡，但是憑他高超的本領，指揮工匠們很快就把青銅葫蘆澆鑄出來。諸葛亮得知此事後，從這件事判斷東吳有許多能人，從此再也不敢小看東吳了。

▌東北最高的磚塔遼陽白塔

遼陽白塔是中國七十六座古塔之一，座落於中國遼東半島的遼陽市，塔高七十一公尺，八角十三層密簷式結構，是東北地區最高的磚塔，也是中國六大高塔之一。

公元一一四五年，金世宗完顏雍的母親李氏在遼陽落髮為尼。朝廷出巨資擴建寺院，御敕寺額「大清安禪寺」，並為其在寺旁另建「垂慶寺」尼院別居。

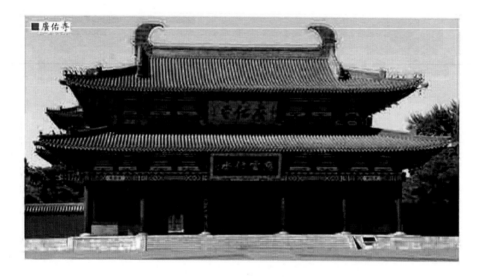

■廣佑寺

白塔建於公元一一六一至一一八九年間，是金世宗完顏雍為了歌頌母親的貞節和德行，就為貞懿皇后李氏建了垂慶寺塔，就是白塔，距今已有近九百年的歷史。

白塔的基座塔身都以磚雕的佛教圖案為飾。塔身八面都建有佛龕，龕內有用磚雕成的坐佛。

塔頂有鐵剎桿、寶珠、相輪等器物。因塔身、塔簷的磚瓦上塗抹白灰，故稱之為「白塔」。

對於白塔的建築年代，說法不一。二十世紀初的《遼陽縣志》說是漢建唐修，但並未提出根據；《東北通史》則根據《金史·貞懿皇后傳》及遼陽出

土的金代《英公禪師塔銘》推測該塔是金世宗完顏雍為其母通慧圓明大師增建的葬身塔。

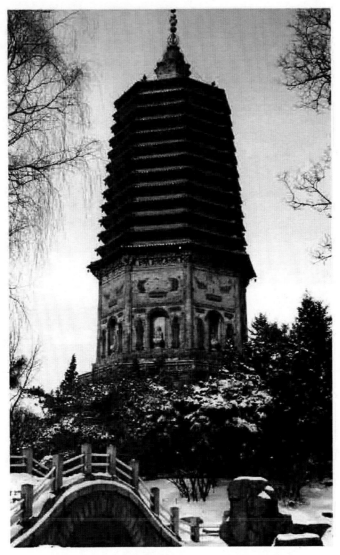

■遼陽白塔

　　日偽時期，為製造「滿洲國」的需要，在報刊宣傳中，也將白塔說成是金代塔。中華人民共和國成立後，一些關心該塔的學者，也將遼陽白塔說成

是金世宗為其母建的葬身塔。

公元一九八〇年中國文物普查時，發現公元一一五六年是完顏雍為他的母親李氏建塔的塔銘。

塔銘內容記敘的地理位置與現存的白塔毫無關係，從而否定了金世宗為其母建塔的論點。根據塔的建築風格、使用的材料、磚雕的手法及紋飾等，都與有明確記載的瀋陽塔灣無垢淨光舍利塔、錦州大廣濟寺塔、北鎮崇興寺雙塔一致。

無垢淨光舍利塔位於瀋陽市皇姑區塔灣街黃土崗上，建於公元一〇四四年，公元一六四〇年重修，是瀋陽市現存較古老的建築之一。因佛塔內供藏公元一五四八顆舍利子，又稱無垢淨光舍利塔。

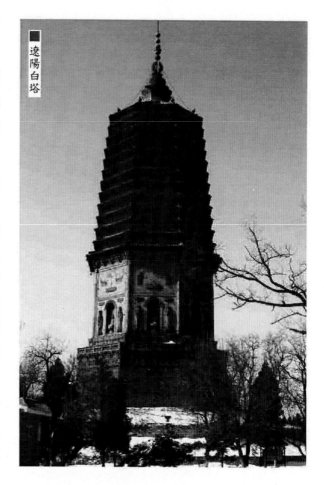

遼陽白塔

其用磚皆是壓印大溝繩紋磚，獸面圓珠紋飾瓦當、仿木結構的磚雕斗拱，磚雕牡丹、雙龍、脅侍及飛天等也與遼代中晚期的同類建築相類同。

據此可證，該塔實為遼代中晚期的建築。

遼陽白塔高七十公尺，八角十三層，是「垂幔式密簷磚塔」。由上而下可分為台基、須彌座、塔身、塔簷、塔頂、塔剎六部分。台基高六公尺多，周長八十公尺，直徑

三十五公尺多，分兩層。下層台基高三公尺，每邊寬二十二公尺；上層台基高三公尺多，每邊寬十六公尺多。

須彌座高八公尺多，向上漸縮，外面青磚雕有斗拱、俯仰蓮，斗拱平座承托塔身。塔身高十二公尺多，八公尺柱形，每面置磚雕佛龕，高九公尺多，寬七公尺多。

龕內坐佛高兩公尺多，蓮花座約一公尺。兩側磚雕脅侍高三公尺，寬一公尺，足踏蓮花，雙手捧缽，或持蓮合十，神態可掬。

龕上寶蓋，瓔珞四垂，左右上角，飛天一對，長一公尺多，飄然平飛。正南斗拱眼壁，橫陳木製匾額四方，上面雕刻「流光壁漢」四個楷書大字。塔身上部為密封塔簷，高二十六公尺。一層簷下有木質方棱簷椽，椽上斜鋪瓦壟。兩層至十三層逐層內收，各層均有澀式出簷，每兩層之間置立壁，壁懸銅鏡，共鑲九十六面，映日生輝。

八角外翹，飛椽遠伸，椽頭下繫風鐸，共一百零四個，迎風清響。塔頂為磚砌覆缽及仰蓮，高約七公尺，上栓八根鐵鏈，每根長十四公尺，分別於八角垂脊寶瓶相連。塔剎上豎剎桿，高十公尺，直徑一公尺，中穿寶珠五個，火焰環、項輪各一個。

寶珠鎏金銅質，周長約三公尺，高約一公尺。寶珠下繫火焰環，周長兩公尺多，相輪在二至三寶珠之間。剎桿帽為銅鑄小塔，巍然雲天。

後人在維修白塔，清理鐵剎桿須彌座時，在剎桿與磚縫間，發現在填縫的碎銅片上，有年字及漢字偏旁部首，當為金元時代維修時的文字殘片。

在《重修遼陽城西廣佑寺寶塔記》裡也提到了圓公和尚主持維修塔寺時的經過，「平治基址，得舊時廣佑寺碑，遂復寺額。」

說明在明永樂年間修復廟宇時，發現前代寺碑，將明初以白塔命名的白塔寺，恢復原名「廣佑寺」，塔隨寺名，稱「廣佑寺塔」，也就是遼代東京遼陽府廣佑寺大舍利塔。這就是現在的白塔。

【閱讀連結】

遼陽白塔腳下有一眼清泉，叫塔泉，與白塔相伴相生。塔泉水清澈甘冽。據說，明代開始用此水製作糖果，名為塔糖。糖體酥鬆甜脆，後來成為朝廷貢品。

相傳在遼陽白塔西南住著一個李老漢。老漢會用大麥做成香甜可口的「脆管糖」，人稱「灶糖李」。

一天，李老漢救了一個賣柴的樵哥和一條小青蛇。小青龍為了報恩，把井水變得又涼又甜。李老漢用井水造糖風味獨特，生意也越來越好。

後來，人們就把脆管糖改稱塔糖。從此，這個遼陽特產便聞名於世了。

中國唯一覆缽式妙應寺白塔

妙應寺位於古都北京阜成門內大街路北的妙應寺內。因寺內有通體塗以白堊的塔，故俗稱「白塔寺」，是中國重點保護文物單位。

中國常見的塔是樓閣式塔，是多層亭閣組成的方柱體，有四方的、六方的、八方的，塔身逐漸收分，下粗上細，由幾層到十幾層不等，每層之間有簷，有些是實心的，不能登臨；有些是空心的，可以逐層登臨。

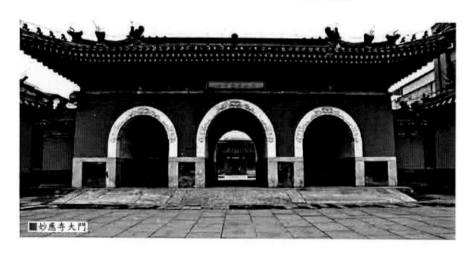

妙應寺大門

　　這是中國典型的木結構建築對印度佛塔改造後的結果，是徹底中國化的。
而妙應寺塔卻是「覆缽式」的，這種樣式的塔，元代才從尼泊爾和西藏傳入
內地，隨著元代推行藏傳佛教的國策，這種乳白色的胖肚子塔遍興於中國南
北，成為古塔中數量較多的一種類型。

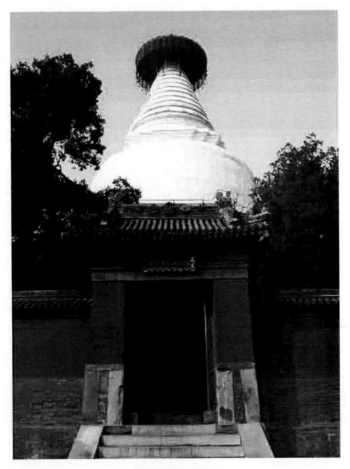
■妙應寺白塔

　　妙應寺塔原來是一座遼塔。元朝首領忽必烈營建元大都時，曾將遼塔摧
毀，建了這座白色的藏傳佛塔。忽必烈之所以毀掉遼代舊塔而建新塔既有政
治的原因也有宗教的原因。

在中國元代，人們尊崇藏傳佛教。公元一二四七年，藏傳佛教薩迦派第四代法王薩迦班智達貢嘎堅贊應蒙古王子闊端邀請前往涼州，代表西藏各派僧俗勢力與蒙古王室建立了政治上的聯繫，接受了西藏地方歸順蒙古的條件。

公元一二六〇年，元世祖忽必烈封薩迦派第五代法王八思巴為國師，並命他創製蒙古新字。國師即是帝師，地位特別尊崇，正衙朝會，百官班列，帝師則專席於皇帝座側。后妃公主，因為都曾受戒，見了帝師要膜拜。元代僧人在中原和江南各地驕橫不法，《元史》中記載極多。

當時凡有詔旨，都用蒙古新字，而以各地區原來文字為副。

公元一二六四年元朝設立總制院，八思巴以國師身分統領總制院，負責管轄全國佛教事務和藏區的行政事務。藏傳佛教被奉為國教。

對藏傳佛教如此倚重，同元代推行民族歧視政策有一定關係。當時，元朝政府把居住在中國境內的人分為四等：第一等是蒙古人；第二等是色目人，包括西夏、回回、西域以至留居中國的一部分歐洲人；第三等是漢人，包括契丹、女真和中國北方的漢人；第四等是南人，大體指長江以南的漢人和西南各少數民族人民。

這個等級的劃分，基本上根據蒙古征服各個民族和地區時間的先後，「漢人」

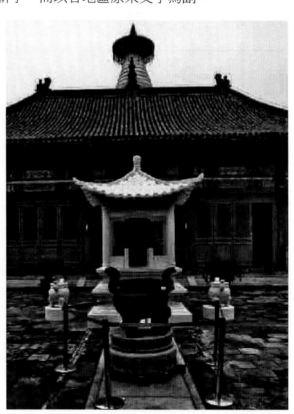

■妙應寺建築

和「南人」本來有最發達的文化，但因民族地位太低，其文化當然也受到歧視，儒家知識分子的地位居然被擺在娼妓和乞丐之間，居於社會最底層。

這種對儒家的有意輕視，同遊牧民族的生活習性和文化基礎有關。蒙古人依靠其軍事化的社會組織和強大的騎兵軍團征服世界的速度太快，文化準備嚴重不足，當它從部落軍事聯盟突然成為一個龐大帝國時，它需要適合國家組織的意識形態，而藏傳佛教比起儒家來，顯然更適合蒙古貴族統治者當時的接受水平和政治上的需要。

公元一二六五年，八思巴奉忽必烈之命返回西藏，以確立政教合一的薩迦地方政權在西藏地區的統治。在西藏，他發現了從尼泊爾過來幫助修建藏傳佛塔的年輕的建築工藝師阿尼哥，便把他帶回大都，推薦給忽必烈，並在八思巴的總制院任職，總管兩京寺觀及佛像的建造事宜。

在元朝供職的四十年間，阿尼哥培養出很多技藝高超的匠師。公元一二七一年忽必烈敕建妙應寺塔，阿尼哥受命主持設計和修建。

經過八年的設計和施工，到了公元一二七九年終於建成了白塔，並隨即迎請佛舍利入藏塔中。同一年，忽必烈又下令以塔為中心興建一座「大聖壽萬安寺」，範圍根據從塔頂處射出的弓箭的射程確定，面積達十六萬平方公尺。

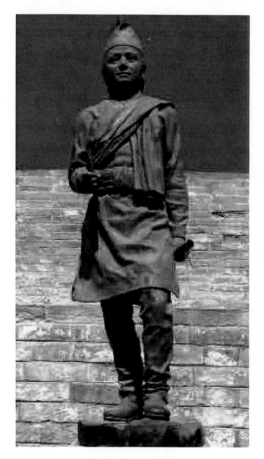

■元代阿尼哥塑像

　　作為當時營建元大都城的一項重要工程，寺院在公元一二八八年終於落成，因其位於大都城西，所以又稱作「西苑」。

　　從此開始，這裡便成為元朝的皇家寺院，也是百官習儀和譯印蒙文、維吾爾文佛經的地方。

　　當年，尼泊爾工藝家阿尼哥在中國一共建造了三座塔：一座在西藏，一座在五台山，一座就是妙應寺白塔。它們是中尼兩國人民文化交流的結晶。

　　五台山位於中國山西省東北部，距省會太原市兩百三十公里。與四川峨嵋山、安徽九華山、浙江普陀山共稱「中國佛教四大名山」。是中國佛教及

旅遊勝地，列中國十大避暑名山之首。公元二〇〇九年被聯合國教科文組織以文化景觀列入世界遺產名錄。

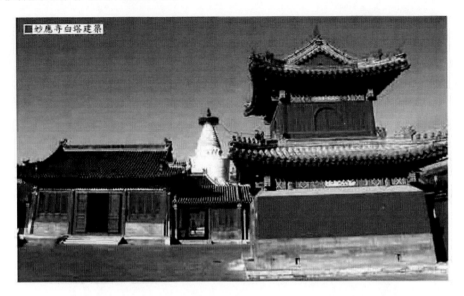

忽必烈去世後，白塔兩側曾建神御殿以供祭拜。元成宗時，寺內香火極為旺盛。後來的一場特大雷火，燒毀了寺院所有的殿堂，唯有白塔倖免於難。

公元一四三三年，明宣宗敕命維修了白塔。公元一四五七年，寺廟進行重建，建成後命名為「妙應寺」，但面積只有一萬三千平方公尺，範圍也僅為元代所建佛寺的中部狹長地帶。

明清時期寺院又進行過多次維修。乾隆皇帝曾命人在塔剎內放置一批鎮塔之物，這些都是佛教的稀世之寶。

公元一九〇〇年，八國聯軍攻占北京，曾衝入妙應寺將法器、供器等席捲而去。

清代中後期，僧人們將配殿和空地出租，並逐漸演變為北京城的著名廟會之一，每到逢年過節，這裡就熱鬧非凡，以至在北京民間形成了「八月八，走白塔」的習俗。

在妙應寺中還有轉塔的習俗，即在每年是十月二十五日僧人繞白塔一周，誦經奏樂，眾人圍在外面觀看，摩肩接踵，場面熱鬧。若干年來，仍有很多善男信女虔誠地繞塔祈福。

公元一九七六年的唐山大地震，給這座古塔造成一定程度的破壞。公元一九七八年進行修繕加固。

此時，人們在塔剎裡發現清乾隆皇帝手書的《般若波羅蜜多心經》、梵文《尊勝咒》、《大藏真經》等大批經書，還有木雕觀音菩薩像、補花袈裟、五方佛冠、銅質三世佛、五公尺長的哈達、織錦，以及裝有八寶、念珠、各代貨幣的四個銀瓶和裝有三十三顆舍利子的圓缽等極為珍貴的稀世文物。這些文物，可能是在公元一七五三年重修白塔時裝入頂部的。

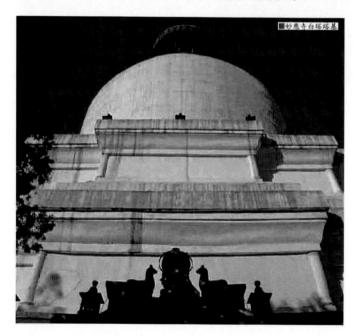

白塔由塔基、塔身和塔剎三部分組成。台基高九公尺，塔高五十多公尺，底座面積一千四百二十二平方公尺，台基分為上、中、下三層，最下層呈方形，台前有一通道，前設台階，可直登塔基，上、中兩層是亞字形的須彌座。

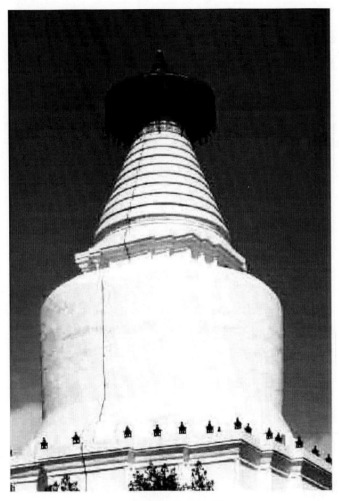

■妙應寺白塔塔頂

　　台基上砌基座，將塔身、基座連接在一起。蓮座上又有五條環帶，承托塔身。塔身俗稱「寶瓶」，形似覆缽，上安七條鐵箍，其上又有亞字形小型須彌座，再上就是十三天相輪，頂端為一直徑近十公尺的華蓋。

　　華蓋以厚木作底，上置銅板瓦並做成四十條放射形的筒脊，華蓋四周懸掛著三十六副銅質透雕的流蘇和風鈴，微風吹動，鈴聲悅耳。流蘇是一種下垂的以五彩羽毛或絲線等製成的穗子。唐代婦女流行的頭飾金步搖，是其中

一種。還有冕旒，就是帝王頭上的流蘇，是以珍珠串成，按等級劃分，數量有所不同。另外，古鮮卑族部落有流蘇姓氏，後演變為慕容。

華蓋中心處，還有一座高約五公尺的鎏金寶頂，以八條粗壯的鐵鏈將寶頂固定在銅盤之上。妙應寺白塔的剎座呈須彌座式，座上豎立著下大上小十三重相輪，即所謂的「十三天」。

白塔的造型穩重大方，猶如一尊端坐的大佛。它高聳於一片低矮的民居之中，顯示出一種凜然自尊的威嚴。白塔作為佛的象徵而接受著眾生百姓的膜拜。

塔基為高九公尺的方形折角須彌座，須彌座是由佛座演化而來；塔身豐肩收腰，酷似佛的身影；在塔基與塔身相連處，一圈形狀雄渾的覆蓮座及數條金剛圈，又像是佛像盤屈的下身。

塔剎上端的華蓋及塔頂為佛面的象徵；金光閃耀的塔頂更顯示了佛的智慧和光明。這種塔的設計原則是模仿了佛像的造型比例，從而使白塔巨大的身軀中蘊含了更加豐富的宗教內涵。

妙應寺白塔華蓋頂上還有個銅做的小塔形寶頂，高約五公尺，重四噸。特別顯眼的是，在肥大的覆缽形塔身上有七條鐵箍環繞。

由於這七道鐵箍周長好幾丈，離地幾十公尺，非一般的人力所能及，後人常常大惑不解，好好的白塔為什麼要錮上並不好看的鐵箍？是何人何能將這鐵箍錮上去的？

白塔寺白塔建好以後，微風吹來，鈴鐺聲清脆入耳，悠揚遠播，許多心煩意亂的人聽了這悠揚的鈴聲不知不覺中心也平了意也靜了，周圍百姓十分喜歡。妙應寺香火因此旺盛，善男信女燒香拜佛求平安，頗有幾分靈驗，於是成了京城百姓非去不可的一個好地方。

【閱讀連結】

明朝時的一天，北京城發生劇烈的地震。地震過後，白塔寺的白塔出現了好幾條大裂縫。朝廷上下眼見裂縫越來越大，卻無能為力。

傳說一天晌午，有人在大街上吆喝鍋大傢伙。有人說白塔寺大，讓老漢鍋。老漢便讓鄉親們給他煉幾鍋鐵水，做幾個大鐵箍放在塔底下。在老漢的指揮下，鐵箍做好了，大家慶賀完畢各自散去。

第二天，人們見白塔上緊緊地均勻地箍上了七條鐵箍。老者卻不見蹤影。就是到了今天，也沒有人能說明白，白塔上的鐵箍到底怎麼鍋上去的。

同台建五塔的金剛寶座塔

金剛寶座塔位於古都北京海澱區西直門外白石橋以東長河北岸的真覺寺內。因為它的建造形式是在一個高台上建有五座小型石塔，俗稱「五塔寺塔」，是中國第一批重點保護文物。

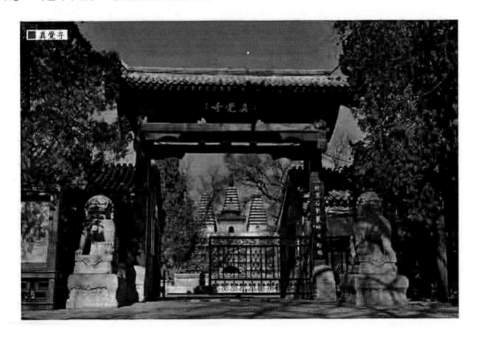

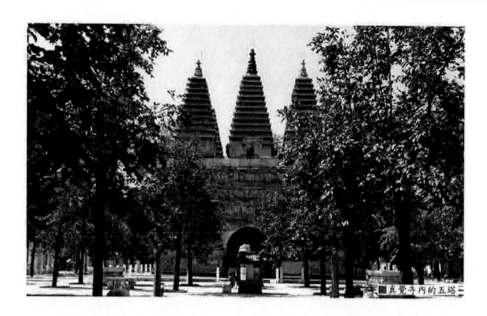
真覺寺內的五塔

真覺寺始建於明代永樂年間，清朝因避雍正帝胤禛的諱，改名為大正覺寺。二十世紀初，真覺寺被毀。

金剛寶座塔建於公元一四七三年，是按照印度佛陀迦耶精舍的形式而建造的。

真覺寺金剛寶座塔的建築形式淵源於印度的佛陀伽耶大塔，但是，它和印度金剛寶座塔相比較，卻有著很大的區別。

印度的佛陀伽耶大塔的金剛寶座比較矮小，座落在上面的五座塔中，中間的一座塔的塔身特別高大，而周圍的四座塔的塔身卻顯得很矮小。

而真覺寺金剛寶座塔卻在印度佛陀伽耶大塔的造型基礎上，根據中國的傳統建築特點，進行了發展。

金剛寶座塔的整體規模比印度的佛陀伽耶大塔的規模小，但塔的金剛寶座部分卻加高了，寶座上的五座塔在高度上相差不大，只是中間的一座塔稍微高了一些，使五座塔的大小比例協調了。

這五座塔都是採用了唐代密簷式石塔的造型風格，並在塔台的出入口處，建築了一座可遮風避雨的罩亭，使罩亭與五座塔自然的融為一體，不但沒有

破壞整座金剛寶座塔的建築藝術風格，反而使它更具神韻，更加富有中國古建築的特色。

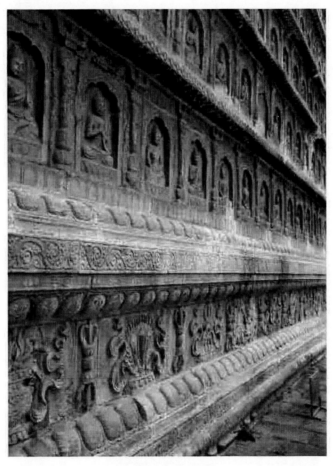

■真覺寺塔台基佛像

真覺寺金剛寶座塔是中國古代建築吸收外來建築文化的傑作，是北京奇特的古代建築之一。

真覺寺塔內部用磚砌成，外表全部用青白石包砌。塔的下部是一層略呈長方形的須彌座式的石台基，台基外周刻有梵文和佛像、法器等紋飾，台基上面是金剛寶座的座身，座身分為五層，每層都建有挑出的石製短簷，簷頭刻出筒瓦、勾頭、滴水及椽子，短簷之下周匝全是佛龕。

　　每個佛龕內都雕有一尊坐佛，佛龕之間用雕有花瓶紋飾的石柱相隔，柱頭並雕出斗拱以承托短簷。寶座的南北兩面正中各開券門一座，直通塔室。

　　拱門券面上刻有金翅鳥、獅、象、孔雀、飛羊等圖飾。南面券門上嵌有「敕建金剛寶座、大明成化九年十一月初二日造」銘刻的石匾額。

　　從南面券門進入塔室，中心有一方形塔柱，柱四面各有佛龕一座，龕內原有的佛像已經不存在。在塔室的東西兩側，各有四十四級石階梯，盤旋而上，通向寶座頂上的罩亭內。

　　罩亭主要是琉璃磚仿木結構，亭的南北也各開一座券門，通向寶座頂部的台面，台面四周都有石護欄圍繞著。

　　玻璃罩亭北面是五座密簷式小石塔。小塔呈方形，中間一塔較高，有十三層簷，頂部是銅製的覆缽式塔形的剎，傳說印度高僧帶來的五尊金佛就藏在這座塔中。

　　四周的小塔較中央的塔身稍低，簷十一層，塔剎為石製。五座小塔的雕刻也集中在塔簷下的須彌座和第一層塔身上，紋飾如同寶座。唯有中央小塔的塔座南面正中，刻有一雙佛足，表示佛的足跡走遍天下。

　　整座寺塔分塔座和五塔兩部分。塔下部為長方形磚砌拱券結構塔座，這就是金剛寶座。寶座南北長十八公尺多，東西寬十五公尺多，高七公尺多，總高十七公尺，分為六層，最下一層為須彌座，逐層由下而上往內收進半公尺。

　　每層塔的四壁都挑短簷，共五層，短簷下四周均雕有密集排列的佛龕，每個佛龕內刻有一尊坐佛。塔座的南北正中有一券門，正門上有「敕建金剛寶座塔」的匾額。

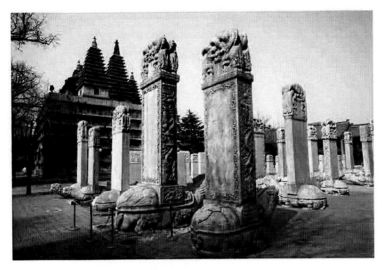

■五塔寺碑林

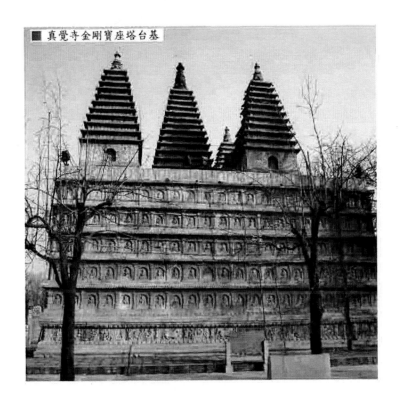

■真覺寺金剛寶座塔台基

塔的內部是迴廊式塔室，內有四十四級石階，盤旋而上通往頂部平台。中塔的正南有一座下方上圓兩層簷的琉璃罩亭，裡面就是階梯的出口，罩亭頂上有一皇家寺院的標誌「蟠龍藻井」。

寶座頂上的平台建有分別為四小一大共五座石塔。用青石砌成方形密簷式小塔，都是由上千塊鑿刻好的石塊拼裝築成。中央大塔十三層，高約八公尺，四角小塔各十一層，高約七公尺，五塔所象徵的佛稱「五方佛」，五塔下面都有須彌座，簷下四周刻有佛龕及佛像，相傳五尊金剛界金佛分別埋在五座石塔下。

五塔四周繞以石欄杆。五座塔的頂上也都有小型覆缽式塔剎，由仰蓮、相輪、華蓋、寶珠等組成，中間大塔的塔剎是銅製，其他四座小塔的塔剎是石質。

真覺寺金剛寶座塔的塔座上遍飾雕刻，內容多數都是以佛教題材為主。

金剛寶座塔建在了一座四方形的石台上。寶座為四方形，最下面是圭腳，在圭腳的上面是一層大型須彌座。在須彌座的束腰處，雕刻有四大天王、降龍、伏虎羅漢、獅子、象、馬、孔雀及大鵬金翅鳥，還雕有法輪、降魔金剛寶杵、瓶、牌和佛教八寶等高浮雕圖案。其中的獅、象、馬、孔雀及大鵬金翅鳥，分別是五佛的坐騎──據說，獅子是大日如來的坐騎，大象是阿閦佛的坐騎，孔雀是彌勒佛的坐騎，馬是寶生佛的坐騎，而大鵬金翅鳥是不空成就佛的坐騎。

四大天王原本是佛教中四位護法天神的合稱，俗稱「四大金剛」，他們是手持琵琶的東方持國天王、手持寶劍的南方增長天王、手持蛇的西方廣目天王、手持雨傘的北方多聞天王，他們分別代表風、調、雨、順。

伏虎羅漢則是指在中國佛教領域，最高佛道的如來佛祖座下有十八羅漢，而伏虎羅漢便是十八羅漢中的第十八位，即彌勒尊者，他是在清朝由乾隆皇帝欽定的。

　　金剛寶座塔須彌座束腰的上枋和下枋平面上，用浮雕法雕刻著梵文和藏文，內容是八思巴在公元一二六三年，致忽必烈汗的一首新年祝辭，名為「吉祥海祝辭」。

　　祝辭是梵文和藏文兩種文字，上下並行，用詩的格律寫成，每句有九個字，也有七個字的，總共四十四句。祝辭從南面正門的右側，開始向東繞塔座一周，直到正門的左側為止。主要是將佛、法、僧三寶比作吉祥海，認為世間一切吉祥均出自於佛教三寶。

　　這首祝辭在明代曾進行了部分改動。在塔座上雕刻這首祝辭，是為了祝福明朝社稷及皇帝萬世吉祥如意。這首祝辭的藏文雕刻，是北京現存唯一的藏文浮雕石刻，具有很高的文物價值。

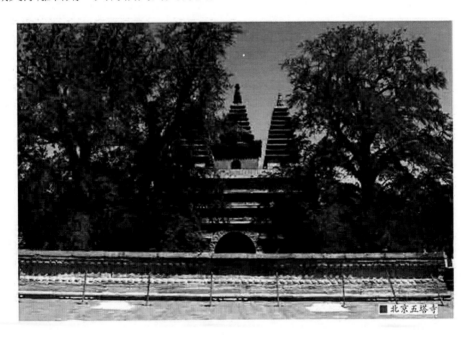
■北京五塔寺

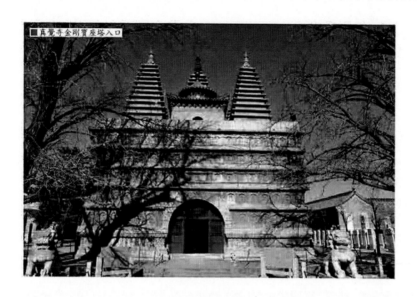

在須彌座的上、下枋上，雕刻著仰蓮紋。在須彌座上是座身部分，每面均用短簷分為五層佛龕，在每層中又隔成許多小佛龕，在佛龕中浮雕坐式的佛像，佛像的表情安詳，但雙手的姿勢卻不相同，在金剛寶座的四面共有浮雕佛像三百八十四尊。

金剛寶座塔上採用了中國古樸的「減地平及」的雕刻方法，即凸起的主題雕刻面與凹進去的「地」都是一平的。然後，用尖刀在凸起的主題面上雕刻出精細而流暢的線條，使得主題形象更加生動，並具有一定的立體感。雕刻布局採用了傳統的對稱表現手法，使主要內容突出，並且具有古雅不俗的藝術效果。

在塔室的東、西兩側，各有一條拱券式通道並設有石階盤旋而上。由於通道很窄，所以，只能供一人上下。在石階的出口處是一座圓頂方簷的罩亭。

罩亭的頂和簷都是用黃色和深綠色的琉璃瓦蓋成。在罩亭裡面的頂上，有一個蟠龍藻井，暗示著這裡在古代曾是皇家寺院。

在這五座塔的下面，均建有須彌座，在須彌座的束腰中，均刻有高浮雕的獅子、象、孔雀和馬的形象。每面須彌座中間都用金剛寶杵隔成三部分，

中間部分的中心位置立有三塊福牌，在福牌兩旁各立有一對獅子，牠們均為臥式，並舉起一支前臂，好像是在振臂高呼「皇帝萬壽無疆」。

在兩邊的部分中各有一隻大象，牠們顯得特別溫順，靜靜地臥在旁邊。在須彌座的上枋和下枋上，刻有明代風格的蓮花瓣。在中間塔南面須彌座的正中位置，刻有一雙凸雕佛足，足心向外，下面托以盛開的蓮花，周圍供有佛教八寶和捲草圖案。

為什麼在塔上雕刻佛足，據說有兩種解釋。一種解釋是，佛祖釋迦牟尼在病逝前曾站在一塊大石頭上，給世間眾生留下遺言。後來，他的弟子就在釋迦牟尼站過的地方，雕刻成佛足的形狀，並寓意為佛足到此，以示紀念。

另一種解釋是，釋迦牟尼逝世後，在將要火化時，因弟子迦葉還沒趕到，火無法點燃。後來，等到迦葉趕到以後，佛從棺中顯出雙足後，大火方才燃起，為了記載此事，後人便在塔上刻雙足。

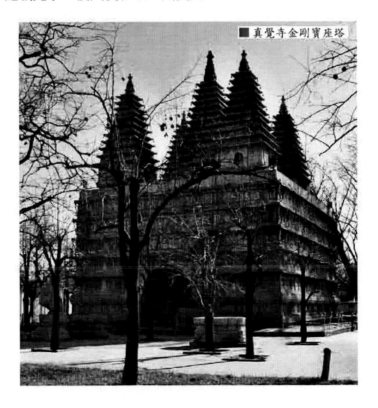

■真覺寺金剛寶座塔

這雙凸雕的佛足在北京寺院中僅此一處，其他地方的佛足都是凹刻。中國石刻博物館的碑林中，就有一通碑上有線雕的佛足跡，足跡下也有關於佛足的文獻記載。

在須彌座上是塔身部分，在第一層塔身與須彌座的相連處，刻有一圈俯蓮花瓣兒。第一層塔身比較高大，在塔身中間每面開有一個拱券式佛龕，在龕中雕有趺坐式佛像，並在兩旁各雕有一尊立式菩薩像，他們雙手合十，神態安詳，守護在佛的身旁。

在菩薩像旁邊各雕有一棵圖案式的娑羅樹，樹上結滿了果實，寓意佛已經修成正果。在第一層塔身上是層層密簷，塔簷部分是用白色石料仿照木結構的塔簷雕刻而成，並且雕刻得特別逼真。

在塔簷之間的每層塔身上，均浮雕有許多趺坐式佛像，五座塔身上共雕有佛像一千多尊，金剛寶座塔真可以稱得上是座千佛塔了。在塔簷的四個角上，各懸掛著一隻四方形富有蒙藏風格的銅鈴。

真覺寺金剛寶座塔在金剛寶座及塔身上遍飾雕刻，整座金剛寶座塔可以稱是一座大型雕刻藝術品。它是中國現存建築年代最早、雕刻藝術最精美的金剛寶座式塔，是中國明代建築藝術和石雕藝術的傑出代表，是中國古代中外建築形式相結合的成功範例。

【閱讀連結】

金剛寶座塔原來是印度伽耶城尼連禪河畔釋迦牟尼佛得道成佛處的紀念塔，稱為「佛陀伽耶大塔」。塔座四角各建一幢小方形塔，拱衛中間的一座高大錐形塔。

五個塔代表五方佛，正中大塔代表大日如來，四周四幢依順時針代表阿閦如來、寶生如來、彌陀如來和不空如來。金剛寶座塔是按照印度佛陀迦耶精舍的形式而建立的。

　　中國現存為數不多的幾座這類塔中，北京有西黃寺的清淨化城塔、碧雲寺金剛寶座塔和真覺寺金剛寶座塔，其中年代最早、造型最精美的，應數真覺寺金剛寶座塔。

國家圖書館出版品預行編目（CIP）資料

古塔瑰寶：無上玄機的魅力古塔 / 張恩台 編著 . -- 第一版 .
-- 臺北市：崧燁文化，2019.11
　面；　公分
POD 版

ISBN 978-986-516-151-4(平裝)

1. 廟宇建築 2. 建築藝術 3. 中國

927.2　　　　　　　　　　　　　　　108018720

書　　名：古塔瑰寶：無上玄機的魅力古塔

作　　者：張恩台 編著

發 行 人：黃振庭

出 版 者：崧燁文化事業有限公司

發 行 者：崧燁文化事業有限公司

E - m a i l：sonbookservice@gmail.com

粉 絲 頁：　　　　　　　網　址：

地　　址：台北市中正區重慶南路一段六十一號八樓 815 室

8F.-815, No.61, Sec. 1, Chongqing S. Rd., Zhongzheng

Dist., Taipei City 100, Taiwan (R.O.C.)

電　　話：(02)2370-3310 傳　真：(02) 2388-1990

總 經 銷：紅螞蟻圖書有限公司

地　　址: 台北市內湖區舊宗路二段 121 巷 19 號

電　　話:02-2795-3656 傳真 :02-2795-4100　　　網址：

印　　刷：京峯彩色印刷有限公司（京峰數位）

　本書版權為現代出版社所有授權崧博出版事業有限公司獨家發行電子書及繁體
書繁體字版。若有其他相關權利及授權需求請與本公司聯繫。

定　　價：299 元

發行日期：2019 年 11 月第一版

◎ 本書以 POD 印製發行